Art Masters
巨匠解码

Master of Post-Impressionism
Cézanne

法国后印象派大师解码

跟着塞尚学绘画

张宏 著

上海人民美術出版社

图书在版编目（CIP）数据

跟着塞尚学绘画 / 张宏著. -- 上海 ： 上海人民美
术出版社，2022.1
（法国后印象派大师解码）
ISBN 978-7-5586-2255-7

Ⅰ．①跟… Ⅱ．①张… Ⅲ．①塞尚(Cezanne, Paul
1839-1906)－绘画评论 Ⅳ．①J205.565

中国版本图书馆CIP数据核字(2021)第250364号

法国后印象派大师解码

跟着塞尚学绘画

著　　者: 张　宏

责任编辑: 张乃雍

技术编辑: 陈思聪

责任校对: 张琳海

封面设计: 方　敏

排版制作: 唐晓露 刘　扬

出版发行: 上海人民美术出版社

　　　　　（地址: 上海市闵行区号景路 159 弄 A 座 7F）

印　　刷: 上海商务联西印刷有限公司

开　　本: 787×1092　1/16　7 印张

版　　次: 2022 年 3 月第 1 版

印　　次: 2022 年 3 月第 1 印

书　　号: ISBN 978-7-5586-2255-7

定　　价: 98.00 元

目 录

第二章

创作
解码

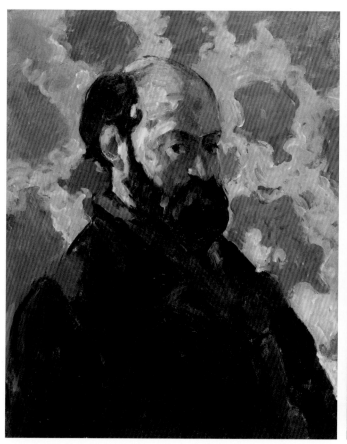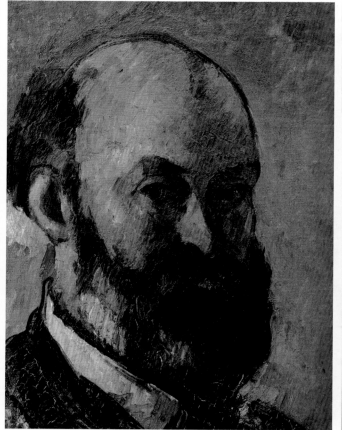

左: 自画像　1875 年　　　中: 自画像　1880 年　　　右: 自画像　1883 年

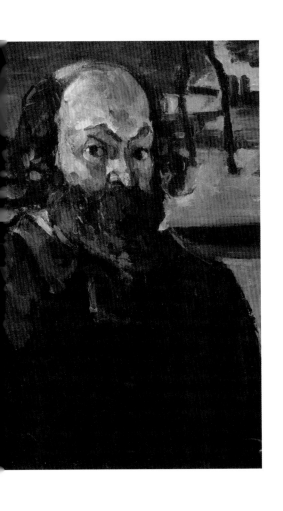

第一章

艺术历程

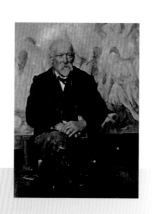

一、塞尚的绘画之路

　　保罗·塞尚 (Paul Cézanne, 1839 年 1 月 19 日—1906 年 10 月 22 日)，法国著名画家，与高更、凡·高一起被后人并称为后印象派大师。自 19 世纪末起，塞尚便被推崇为 "现代艺术之父"。他建立起了沟通印象主义与立体主义之间的桥梁，同时也开启了现代绘画的大门。

　　保罗·塞尚于 1839 年出生在法国南部的埃克斯。父亲路易·奥古斯都·塞尚是一位银行经理。塞尚自小家境富裕，13 岁时，他以寄宿生的身份进入布尔邦专科学校就读，与同乡爱弥尔·左拉结为挚友。父亲一心期望塞尚能够子承父业，极力反对儿子的学画之路。1858 年，19 岁的塞尚无奈听从父亲的安排，考入埃克斯法学院，但他仍偷偷继续着在埃克斯素描学院的课程。1859 年，塞尚父亲购下维拉尔侯爵在 17 世纪建造的热德布芳花园。塞尚在这里布置了自己的第一间画室。此时他已经暗下决心，无论父亲如何反对，他也要成为画家。

1861 年，22 岁的塞尚受到已在巴黎定居的左拉鼓励，前往巴黎专修绘画，并结识了毕沙罗。塞尚靠着父亲每月寄来的 125 法郎艰难地维持生活。他始终无法适应首都嘈杂的生活环境，也始终对自己初期的绘画作品不满意。塞尚报考巴黎高等美术学校，却遭到拒绝，校方的评价是："塞尚虽具色彩画家的气质，却不幸滥用颜色。" 同年，塞尚报名参加美术沙龙，也不幸落选，郁郁不得志。

1862 年，受挫后的塞尚垂头丧气地回到故乡埃克斯，而喜出望外的父亲则为塞尚在自己的银行中安排了一个职位，但塞尚心中对于绘画的热爱并未消失，他仍然坚持画着。他画自画像，也为父亲画肖像。

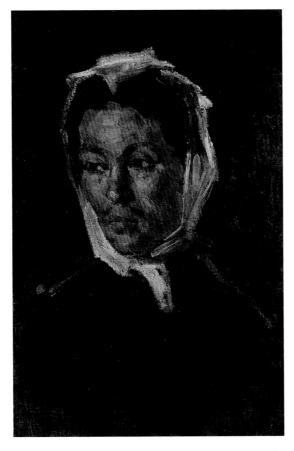

塞尚母亲像　　1866—1867 年

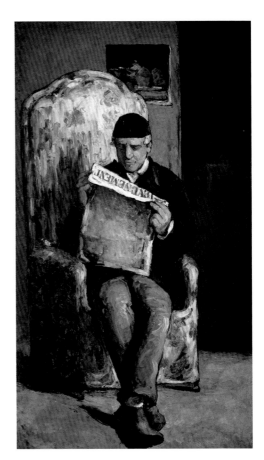

读报纸的塞尚父亲像　　1866 年

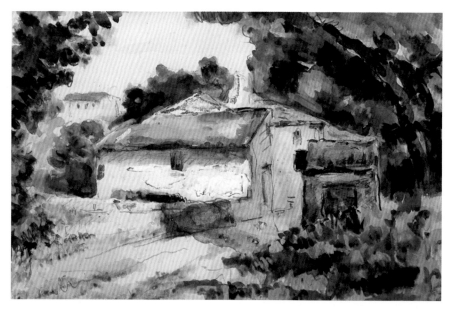

普罗旺斯的房子　　1865—1867 年

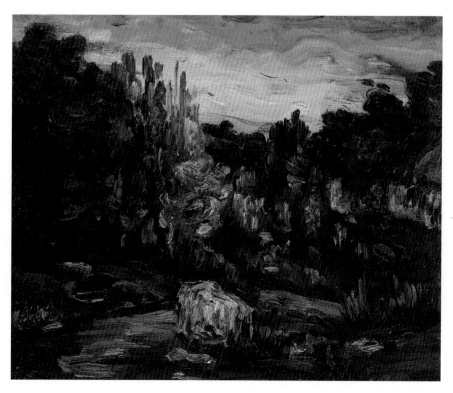

风景　　1866 年

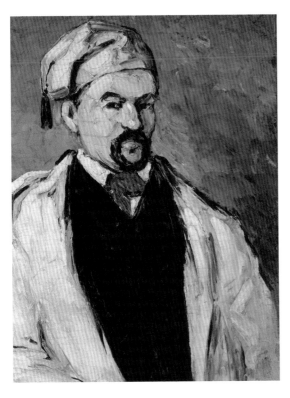

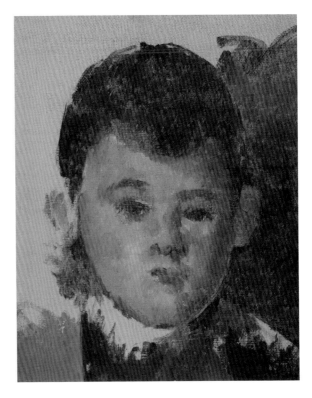

塞尚舅舅像　　1866 年

塞尚儿子保罗画像　　1880 年

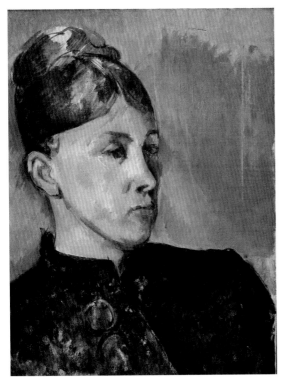

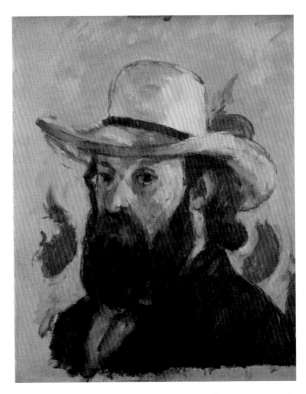

塞尚夫人像　　1886 年

自画像　　1875—1876 年

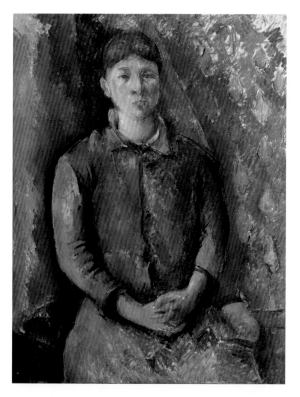

塞尚夫人像　　1886 年

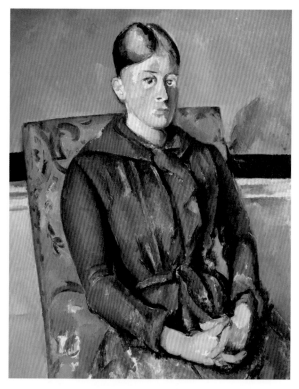

坐在黄色扶手椅上的塞尚夫人　　1888—1890 年

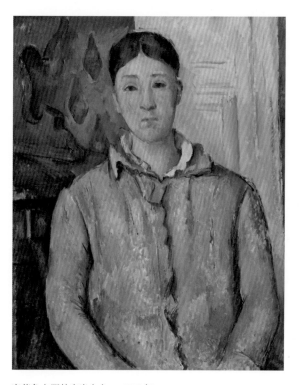

穿蓝色衣服的塞尚夫人　　1890 年

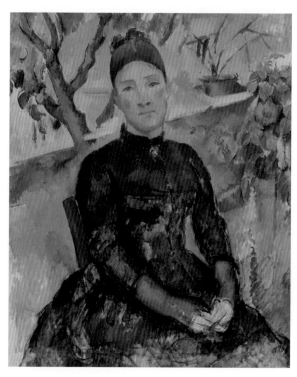

在暖房中的塞尚夫人　　1891 年

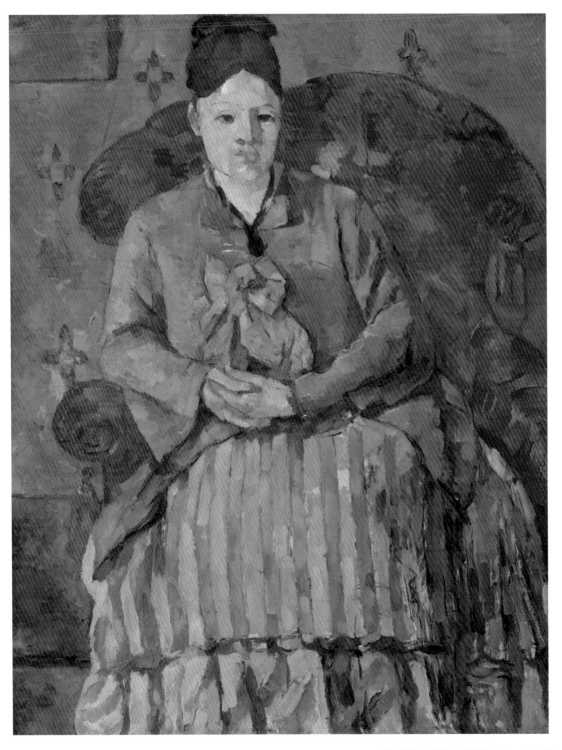

坐在红色扶手椅上的塞尚夫人　1877 年

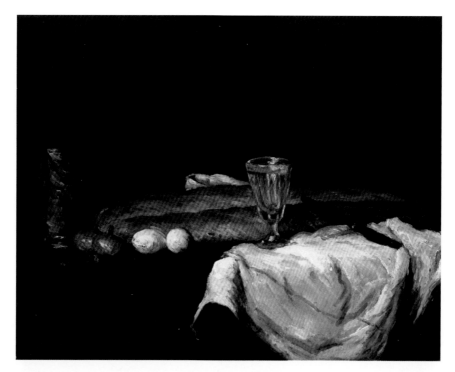

静物：面包与鸡蛋　1865 年

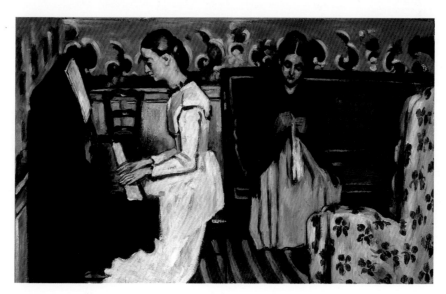

钢琴前的少女——坦豪瑟的序曲　1868 年

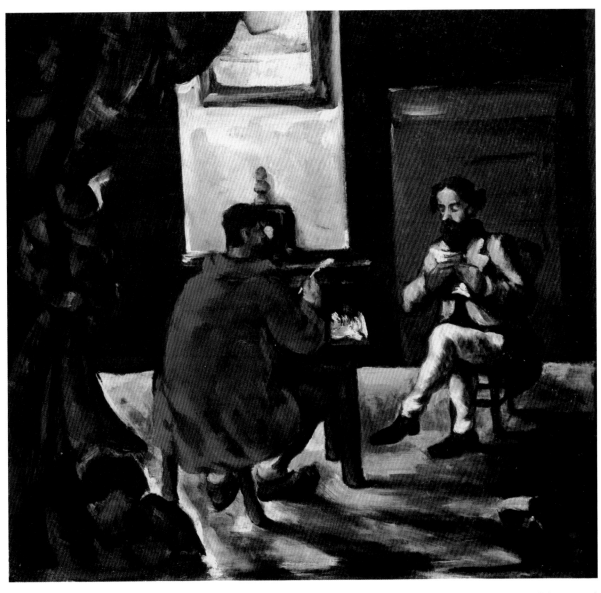

保罗·亚历克西斯和左拉　　1899 年

二、塞尚与印象派

　　1862 年，塞尚再次来到巴黎。他在自己的绘画风格成熟以前，认真地研究着古典绘画。他欣赏德拉克洛瓦和库尔贝的作品，但是从严格的学院范式绘画技巧角度来说，塞尚当时的画作还是存在一定缺陷的。

　　1864 年，25 岁塞尚的作品再一次受到官方沙龙的拒绝。好友左拉始终鼓励着塞尚，在左拉的引荐下，塞尚经常与马奈、雷诺阿等画家来往。1866 年后，塞尚吸收印象派的技法，涂色变得更为均匀，形式更加流畅，并采用马奈经常使用的黄、灰、棕色作为过渡。当然，塞尚在吸收印象主义技法的同时，也注重自身个性的塑造，他将注意力放在构图与对创作对象实体感的塑造上，力图使画面呈现出凝重、沉稳的感觉。

　　在 1870—1871 年的普法战争期间，塞尚与爱人玛丽·奥尔唐斯·菲凯在埃斯塔克隐居，并进修绘画。这段时期，塞尚与毕沙罗在一起创作，并遵照着毕沙罗的建议，将画作的色调变得明亮起来，用笔变得更为简练。塞尚这一时期的作品多采用写实的手法，他偏向于使用真实而复杂的情景作为写生题材，始终坚持着对对象实体感和结构的刻画。1873 年，34 岁的塞尚得到了印象派最早的收藏家之一的加歇医生的赏识。塞尚还在此时认识了凡·高。

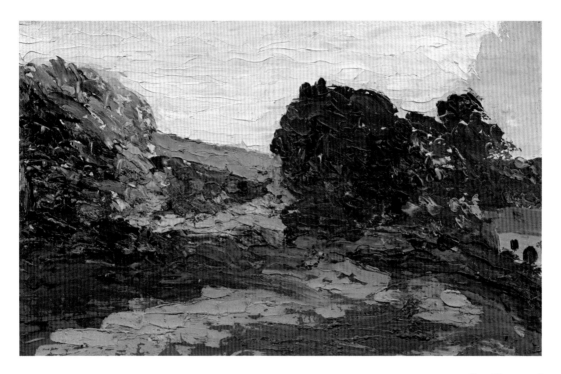

正午风景　　1865 年

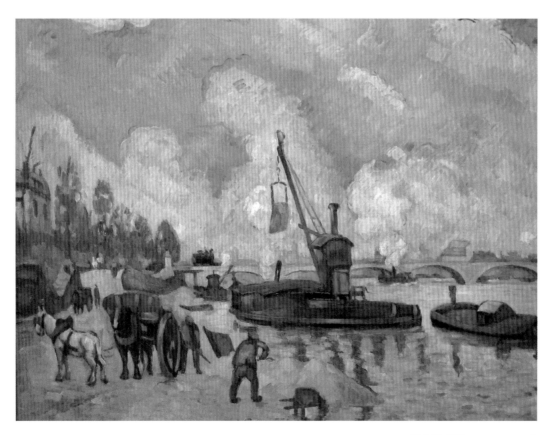

巴黎贝西码头　　1873—1875 年

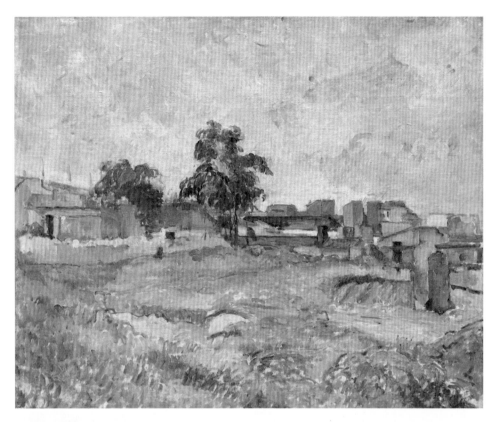

巴黎近郊的风景　1876 年

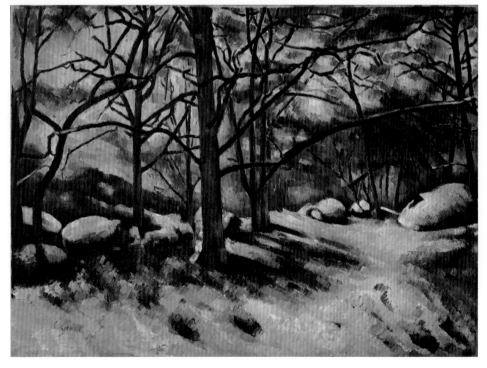

枫丹白露的融雪　1879—1880 年

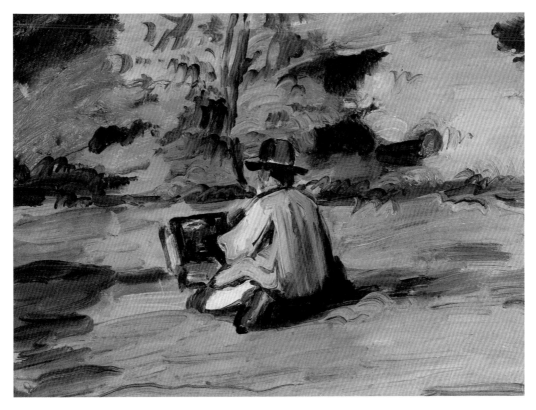

正在画画的塞尚　　1874—1875 年

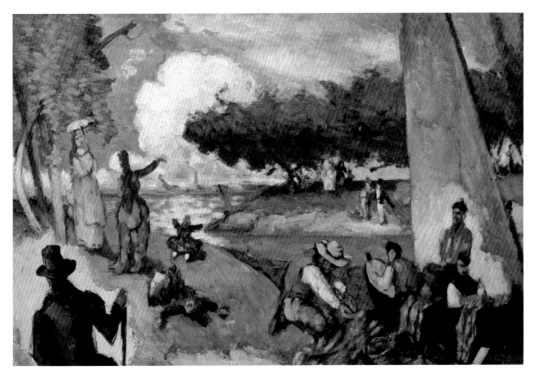

钓鱼者　　1875 年

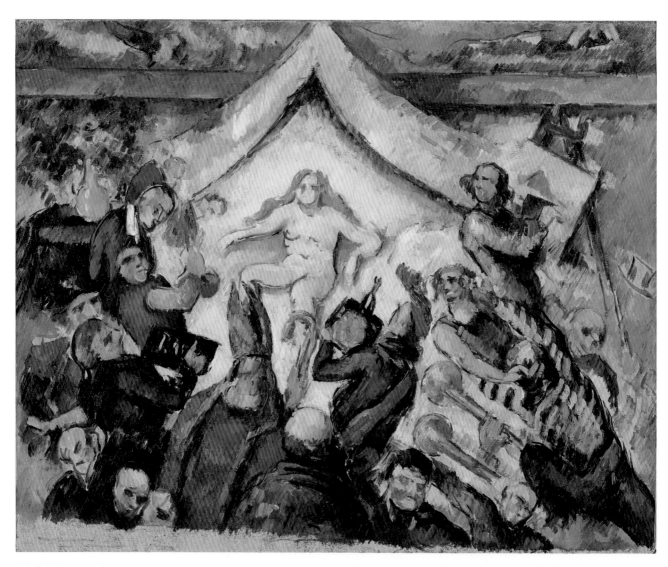

永恒的女性　1877 年

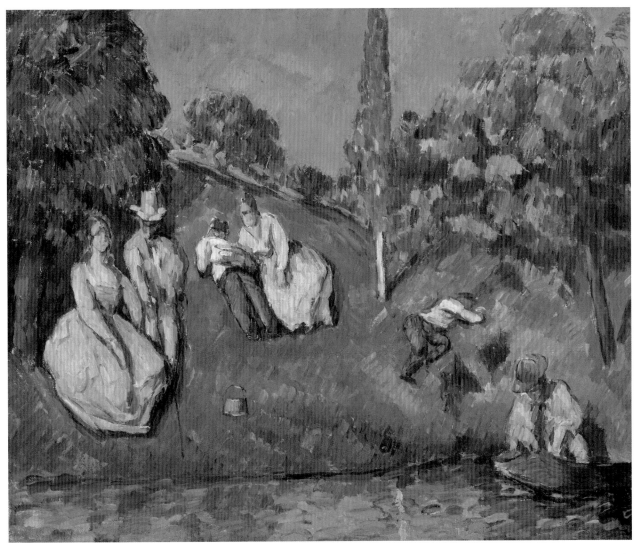

池塘　　1877—1879 年

三、独自坚守的绘画者

1874 年至 1877 年，塞尚在巴黎沃日哈尔街 120 号租下了一间画室，度过了一段安宁且多产的时期。塞尚渐渐改变了细小笔触和微妙的色调变化，开始采用大块涂抹，以此来突出体积感，寻求整体的统一。他的作品在艺术思考、形态把握和造型塑造等方面都进入了新的境界。

然而，他的艺术仍然不为大众所理解，他的作品每年都在艺术沙龙中落选，还要受到美术学院画家对他的冷嘲热讽，这些都加重了他的神经衰弱。塞尚的性格变得更加乖戾了。来自社会的压力和社交界的"局外人"身份压得他喘不过气来，自尊心受到的伤害使他变得敏感而孤独。毕加索有一段对于塞尚的精辟评价："从塞尚的风景画中，我们可以感受到一种难以置信的孤独：艺术家在开拓新领地时注定会遭受的孤独——既是祝福，也是诅咒。"

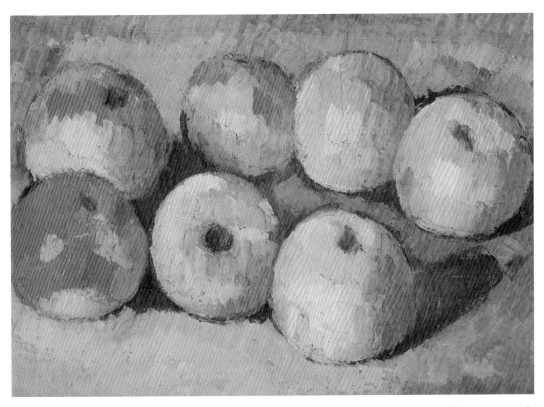

苹果　1877—1878 年

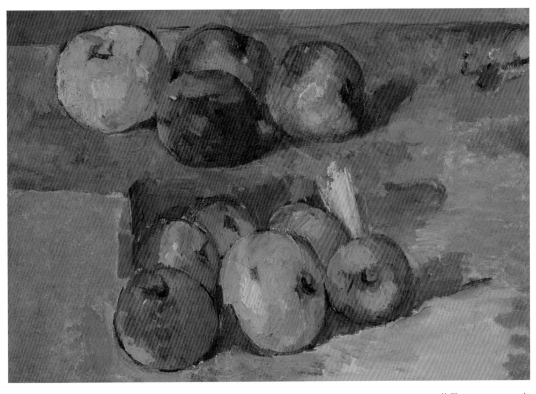

苹果　1878—1879 年

1. "前卫派"中的"叛逆者"

　　塞尚曾自信地说过："我用一个苹果，就可以颠覆整个巴黎！"然而，现实的世界总比理想中来得复杂与冷漠。1863年，塞尚第一次申请参加巴黎沙龙被拒绝，他的作品只能参展落选者沙龙。而后的1864年至1869年，他每一年的申请都被巴黎沙龙无情拒绝。塞尚在巴黎的艺术圈，是一个"局外人"的存在。

　　1874年和1877年，塞尚还先后参加了印象派的首次画展和第三次画展，但迎面而来的几乎都是批评与嘲讽之词。作品不被大众接受的失落使塞尚从此不再参加印象派后续的展览。塞尚开始有意识地扩大自己与印象派之间的区别，逐步发展出属于自己的绘画风格。

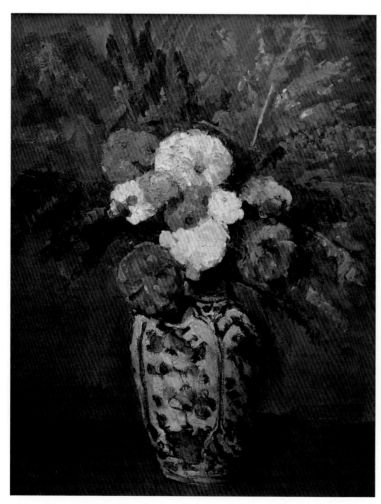

代尔夫特花瓶中的大丽花　1873年

现代奥林匹亚　1873—1874年

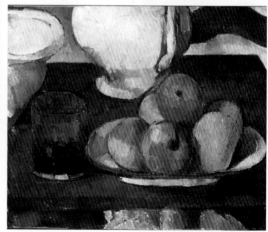

静物：苹果与一杯酒　1877—1879年

"色彩丰富到一定程度，形也就成了。"
这是塞尚经常重复的一句话。如果说莫奈、
德加、雷诺阿等印象派艺术家的作品是通过
"瞬时光影"来弱化描绘对象的轮廓线的话，
塞尚的作品就是重新建立轮廓线，表现出画
面的深度与体量感。塞尚颠覆了以往的视觉
透视理论，对色彩与明暗进行了前所未有的
精辟分析。

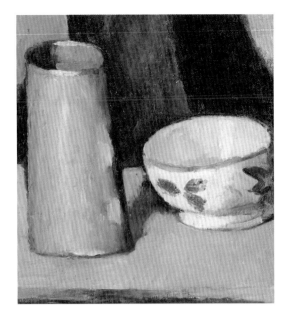

静物：牛奶壶与碗　　1873 年

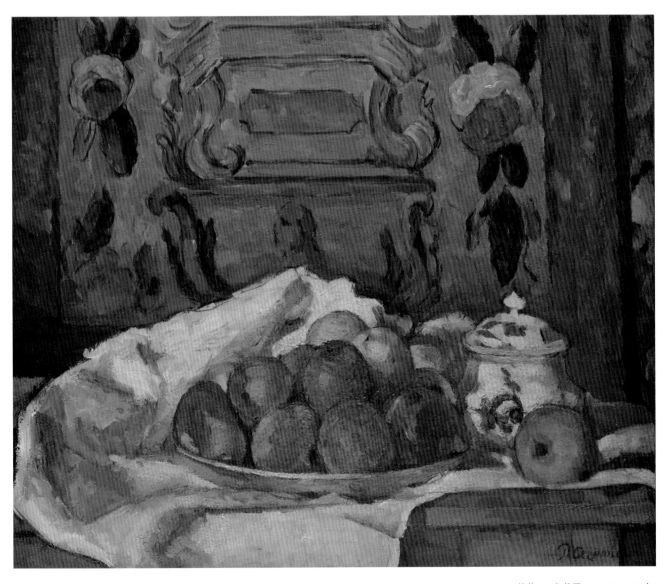

静物：一盘苹果　　1875—1877 年

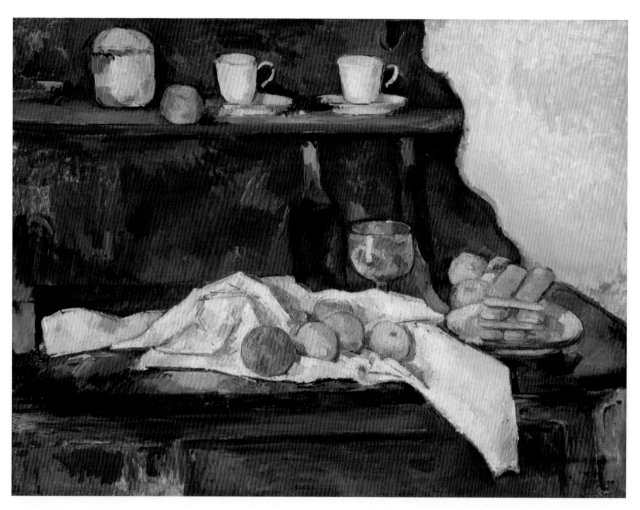

静物: 餐具柜　　1877 年

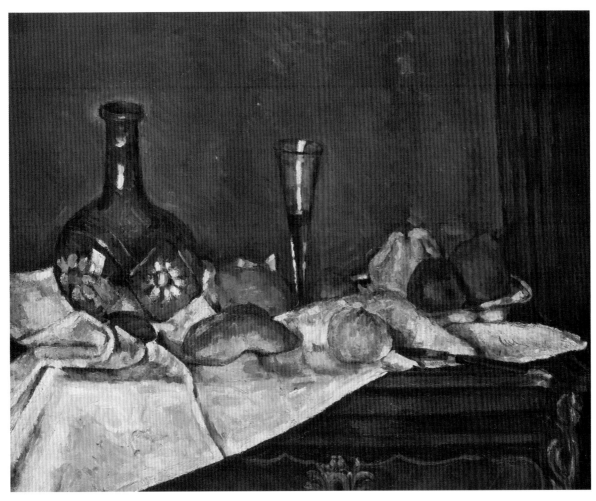

静物: 点心 1877—1879 年

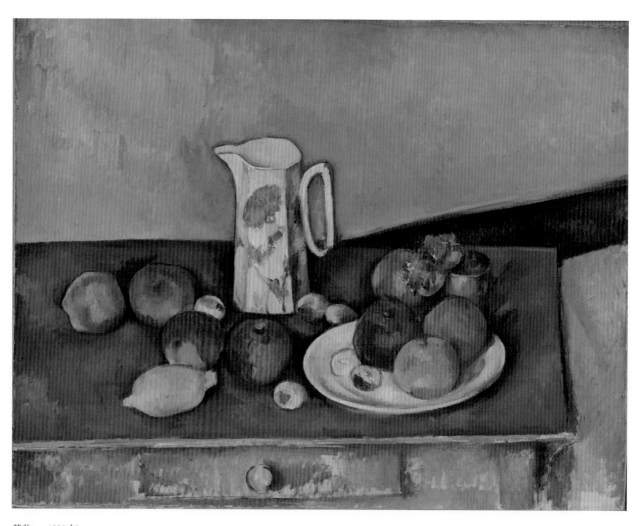

静物　1886 年

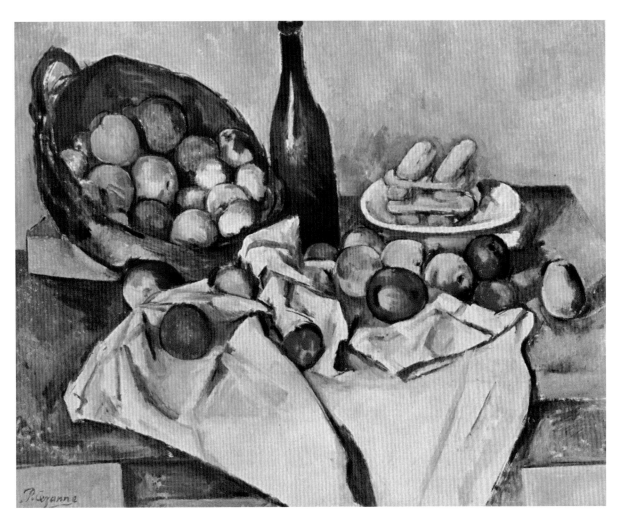

一篮苹果　1893 年

1885 年至 1895 年的 10 年间，是塞尚的创作高峰期。塞尚隐居于埃克斯，偶尔会到巴黎、枫丹白露、薇希等地做短暂的停留。他凭借坚定的意志，一共创作了逾 250 幅作品。1889 年，塞尚得以在万国博览会参展。1895 年，在画商沃拉尔的帮助下，塞尚的 152 幅作品在拉菲特街的画廊展出，一时引起了报界与官方画家们的激烈讨论，这也无意中增加了塞尚的声名。

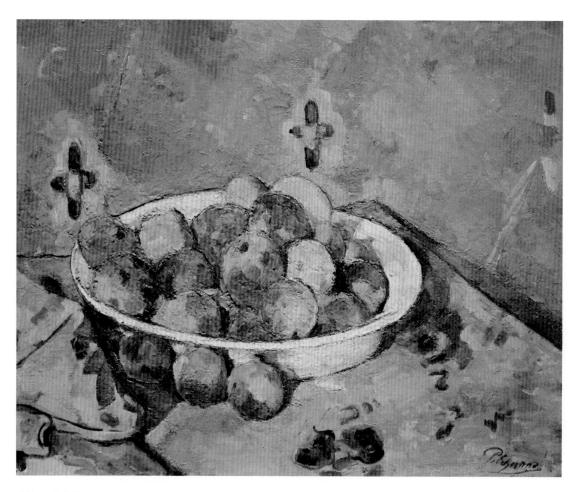

静物：一盘苹果　　1887 年

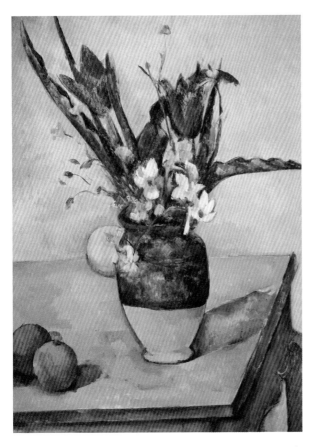

花瓶中的郁金香　1890 年

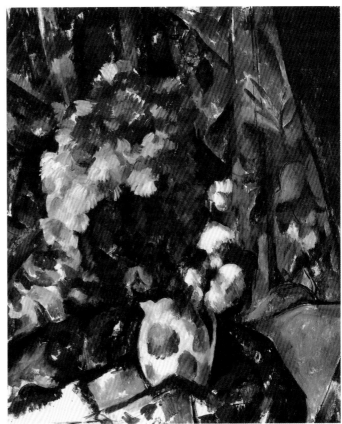

花瓶中的鲜花　1895—1896 年

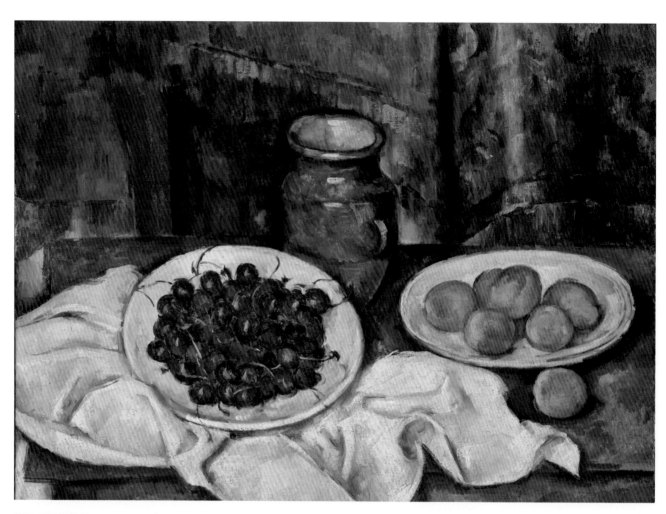

静物：樱桃与桃子　　1885—1887 年

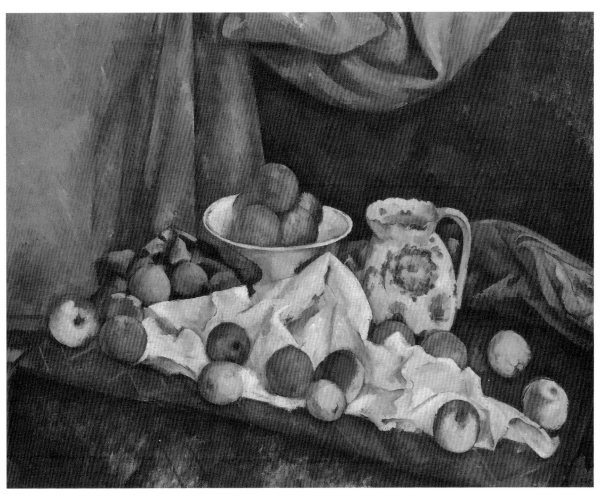

水果碗、水罐和水果　　1892—1894 年

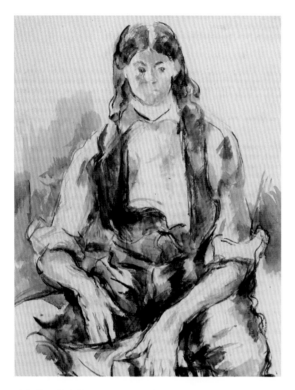

穿红背心的少年　1888—1990 年

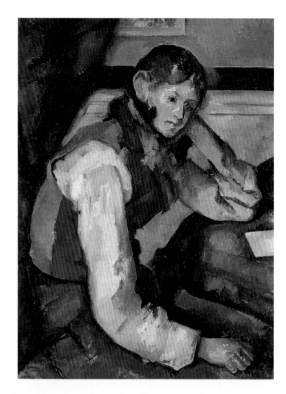

穿红背心的少年　1888—1990 年

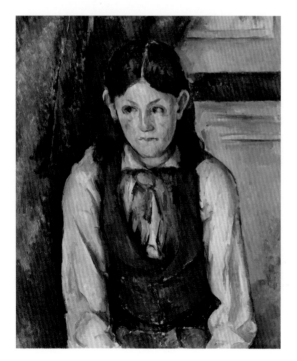

穿红背心的少年　1888—1990 年

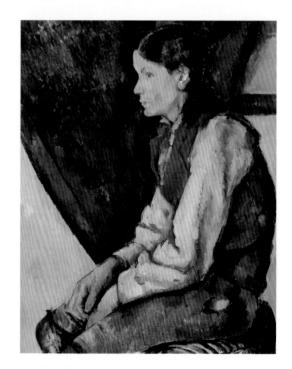

穿红背心的少年　1888—1990 年

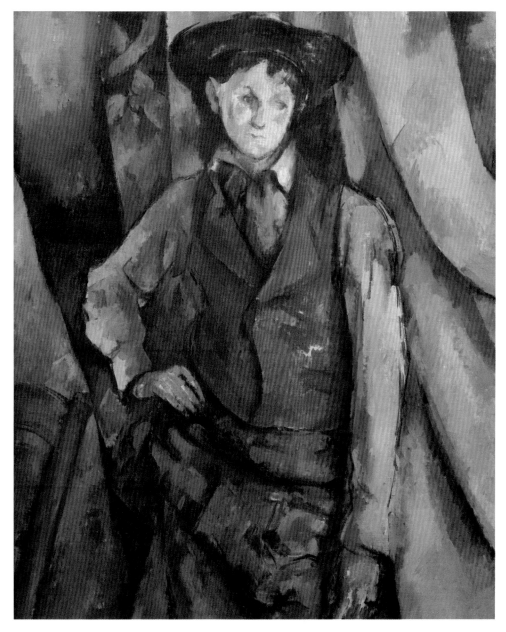

穿红背心的少年　　1888—1990 年

2. 西方现代艺术之父

　　塞尚晚期作品的风格有所改变。塞尚隐居于埃克斯附近的小镇，专心地描绘着当地的风景。圣维克多山奇异的山形与周围壮丽的景色深深吸引着塞尚，它也因此成为塞尚画中出现频率最高的主角之一。塞尚年复一年地研究着圣维克多山细微而复杂的结构与体块。他厚重而富有肌理的笔触，构成了山体的空间，使画面在平面化中又具有深度感。

　　20世纪以结构主义为基础的艺术（如抽象主义、立体主义等）都是在塞尚艺术的基础上发展而来的。作为当代艺术的奠基者和开拓者，塞尚是绘画艺术从表现形式上彻底与传统决裂的创新者。

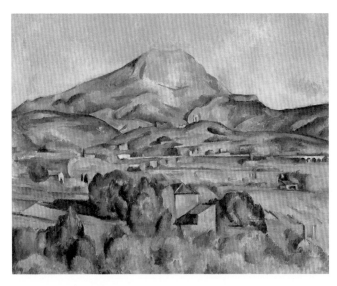

圣维克多山　　1885年

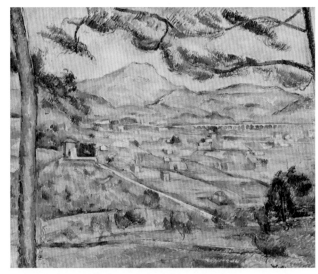

圣维克多山　　1888年

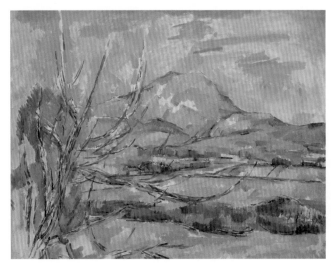

圣维克多山　　1890年

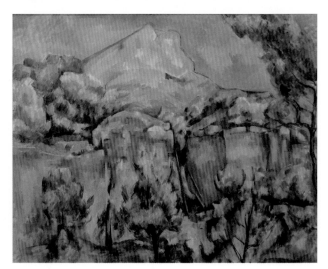

圣维克多山　　1897年

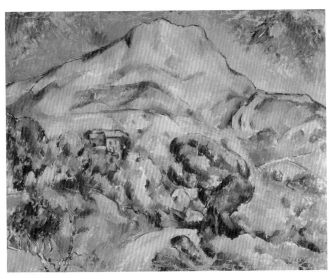

圣维克多山　1900 年

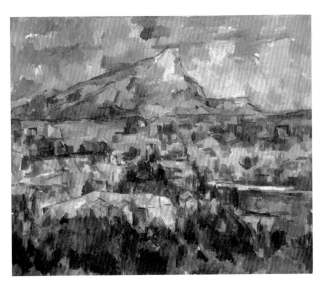

圣维克多山　1902 年

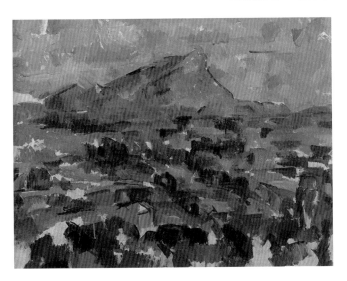

圣维克多山　1904—1905 年

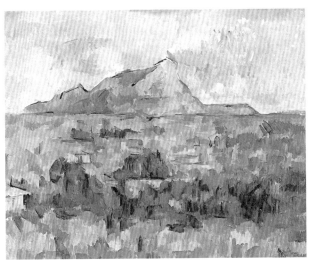

圣维克多山　1905 年

1897 年，在经历了母亲的离世后，塞尚在作品中强烈地抒发感情。1906 年，他完成了历时八年创作的《大浴女》。在这件作品的构图上，塞尚安排了两组在天空中交汇成金字塔形的树干，浴女的动态结构在视觉上组成了疏密有致的对称感。画面的冷暖色彩对比鲜亮，富有一种朝气的动感。这件作品被认为是塞尚艺术理想最后的寄托。

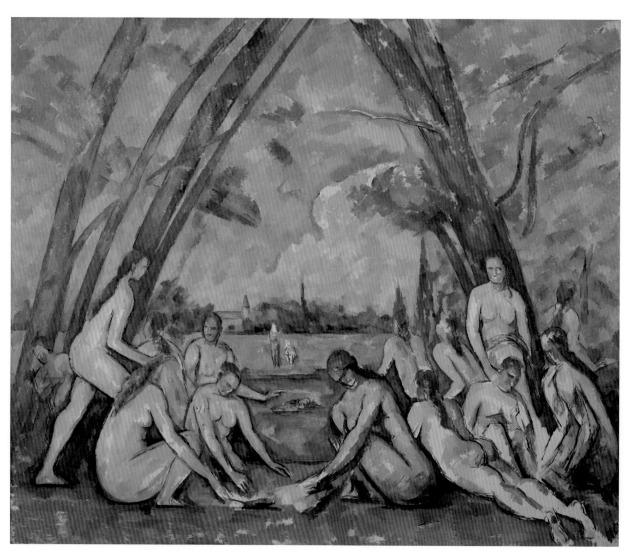

大浴女　1906 年

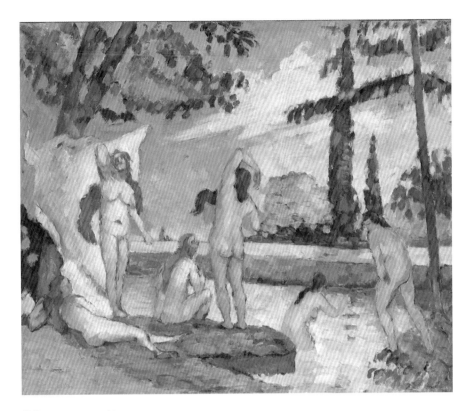

浴者　　1874—1875 年

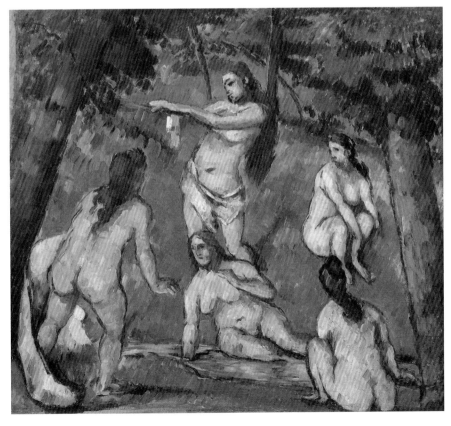

五位浴者　　1878 年

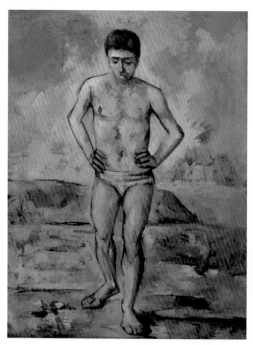

浴者　1885 年

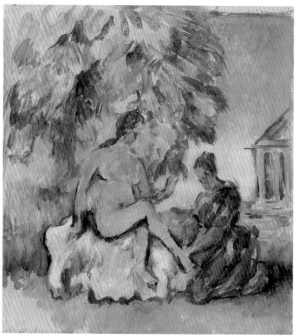

浴者　1885 年

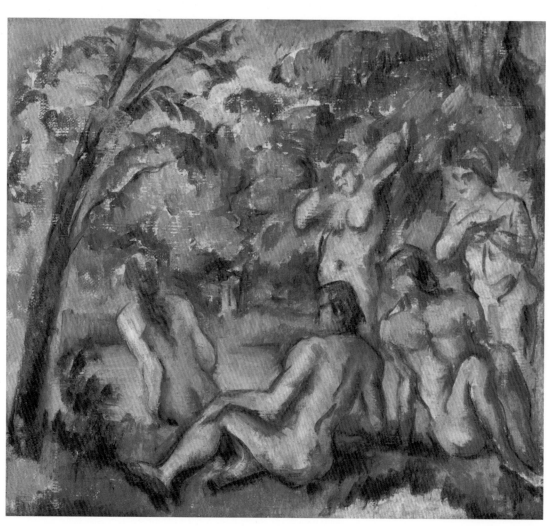

浴者　1883—1887 年

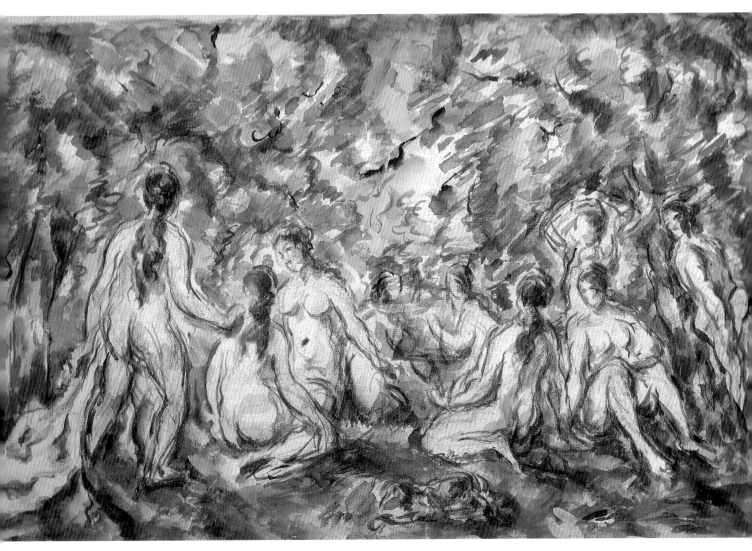

浴者　1900 年

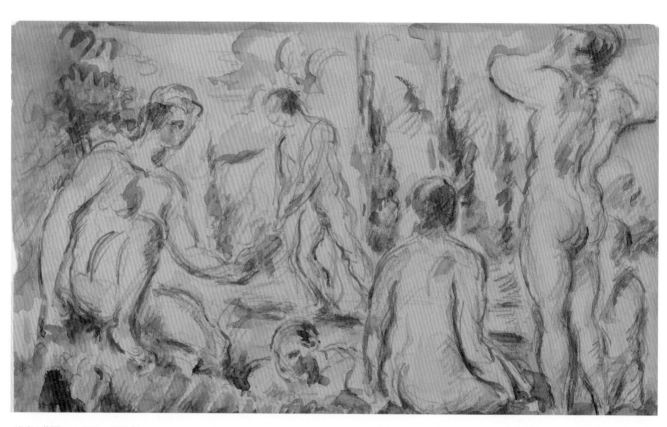

浴者（草图）　　1890—1892 年

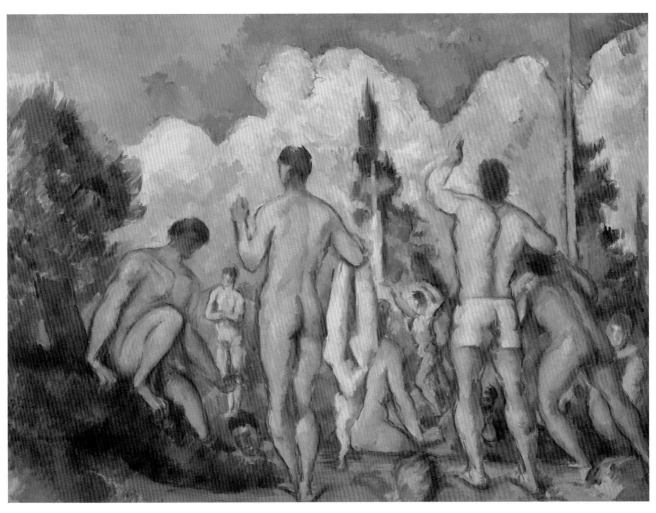

浴者　1890 年

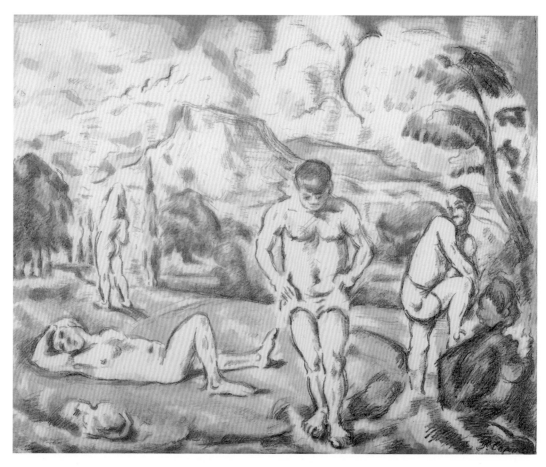

浴者　　1896—1898 年

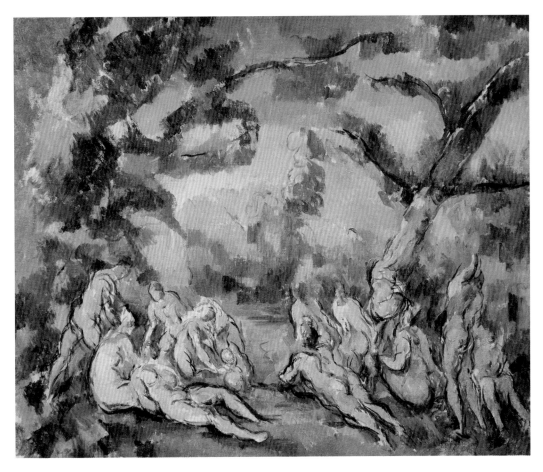

浴者　1890—1904 年

1906 年，塞尚在外写生时遇到暴雨，终因身染肺炎，于 10 月 22 日与世长辞。在塞尚生前的大多数时间里，他的艺术都不为大众所理解。但通过坚韧与不懈，他的艺术理念对 19 世纪西方的常规绘画价值提出了挑战。塞尚将注意力转向表现自己的主观世界，通过概括、提炼与取舍，在画作中通过结构的观点来描绘对象。塞尚的这种绘画主观性改变了西方现代艺术的进程，让之后的艺术家感受到了观念上的涤荡与震撼，使他们艺术思想得到了全面的解放。

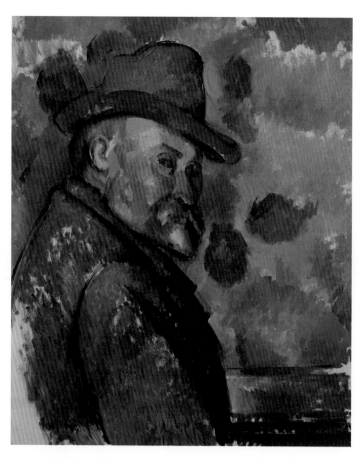

戴毡帽的自画像　　1894 年

塞尚执着地认为，即使绘画的对象是风景、是静物，画家也要将其画入灵魂的深处。这种超越绘画本身的前卫观念，对现代绘画的发展产生了极为深远的影响。象征主义吸收了塞尚作品中的装饰性元素，立体主义吸收了他的多点透视与结构处理方式，抽象主义吸收了他的艺术表达理念……

塞尚的作品如灯塔一般，为后续各个纷至沓来的艺术流派提供了引导。同为后印象派大师的高更说："塞尚的画百看不厌。"凡·高感叹道："不自觉地，塞尚的话就回到我的记忆中。"毕加索更是从塞尚的艺术中萌发了立体主义的创作观念。从塞尚开始，西方艺术家从对真实描画自然的追求，转向自我情感的表达与抒发，形成现代绘画的潮流。塞尚也因此成为当之无愧的"现代艺术之父"。

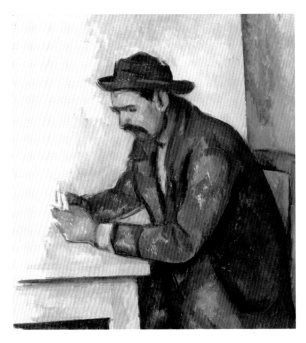

玩纸牌的人　1890—1892 年

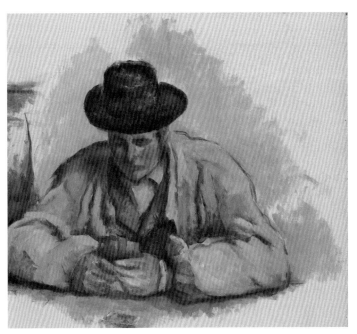

玩纸牌的人　1890—1892 年

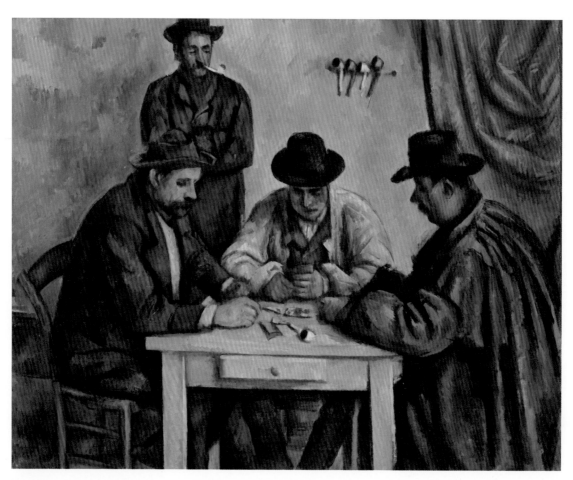

玩纸牌的人　　1890—1892 年

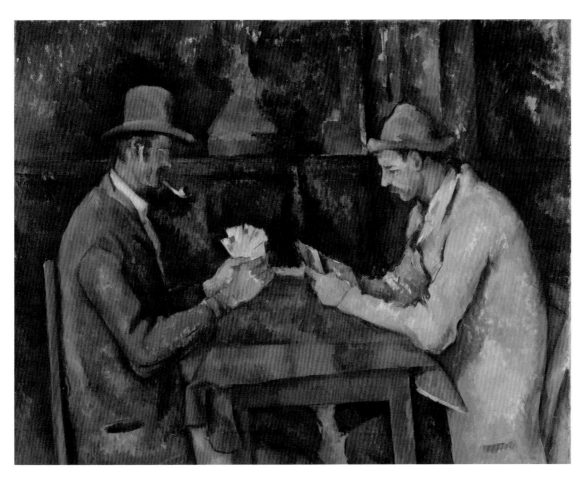

玩纸牌的人 1892—1895 年

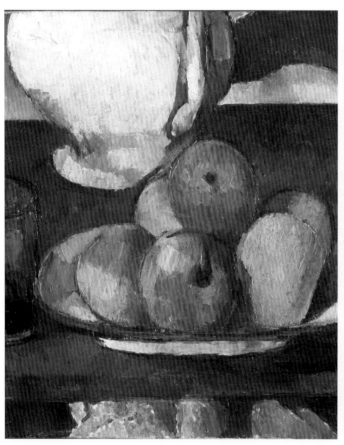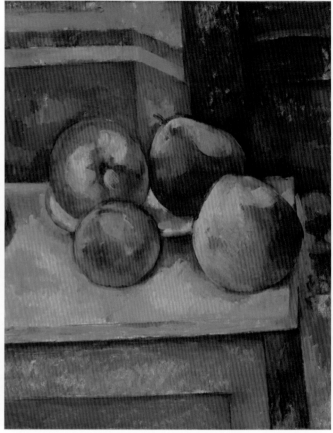

左：苹果与一壶酒　　1877—1879 年　　　　中：苹果与生梨　　1891—1892 年　　　　右：苹果与水罐　　1905 年

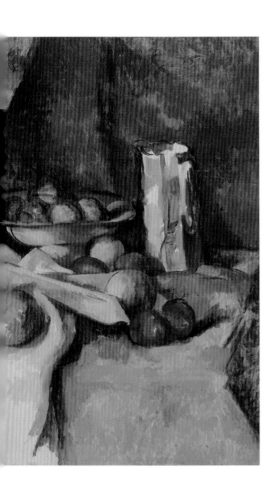

第二章

创作解码

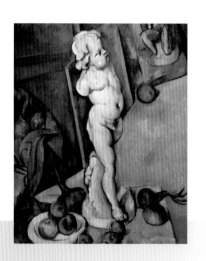

一、技法解析

　　塞尚的画具有鲜明的特色。他追求绘画的纯粹性，重视绘画的形式构成。通过绘画，他要在自然表象之下发掘某种简单的形式，同时将看到的散乱图像构成秩序化的画面。他强调画中物象的清晰性与坚实感。他认为，倘若画中物象模糊不清，那么便无法寻求画面的构成意味。因此，他反对印象主义那种忽视素描、把物象弄得朦胧不清的绘画语言。他立志要"将印象主义变得像博物馆中的艺术那样坚固而恒久"。于是，他为了追求一种能塑造出鲜明、结实的形体的绘画语言，进行了一系列绘画技法与形式的探索。他作画时常以黑色的线勾画物体的轮廓，甚至要将空气、河水、云雾等都勾画出轮廓来。

　　在他的画中，无论是近景还是远景的物象，在清晰度上都被拉到同一个平面上来。这样处理，既与传统表现手法拉开距离，又为画面构成留下表现的余地。为了画面形式结构，塞尚不惜牺牲客观的真实。他最早摆脱了千百年来西方艺术传统的再现法则对画家的限制。他无意于再现自然，热衷于对自然物象的主观描绘，根本上是为了创造一种形与色构成的韵律。他抛弃了传统的透视法，通过形体的叠合与并置冷暖色，获得卓越的空间效果，从而为现代艺术开创了一条先河。这是现代艺术同以往的艺术之间最重要的转折点。

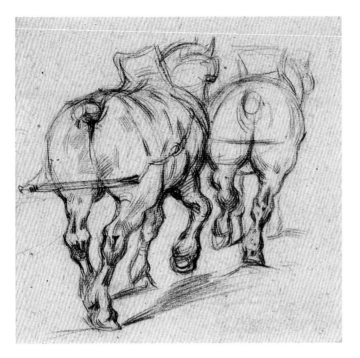

两匹拉车的马　1880 年

1. 素描特点

　　如果按照欧洲学院派绘画艺术传统来看塞尚，如果仅就塞尚的绘画技能与学院派的绘画技能相比，他是一个游离于当时法国正统绘画之外的画家，他的素描没有细腻的层次和精致的细节，也没有严格的造型，客观物象和视觉经验在他的绘画中是粗糙简陋的。坦率地说，他确实不具有严谨的写实绘画功力和技术能力。因此有人认为塞尚的绘画表现方式，是由于他不擅长于精细描绘而采取的做法。然而，这也说明他具有扬长避短的本领，从而在形式构成方面发挥出创造才能。这也正是一种天才的作为。

　　塞尚素描的造型有着极其鲜明的个人艺术特色。他在创作中排除繁琐的细节描绘，而着力于对物象的简化、概括的处理。他的作品中，人物、景物描绘都很简约，具有非常清晰及有力的轮廓线，大胆而粗犷，而且富于几何意味。尤其在画面的空间处理上，他通过形体、板块的叠合，获得特殊而卓越的空间效果。作品给人一种很拙朴厚实、特色鲜明的感觉，与其油画作品异曲同工，相映生辉。

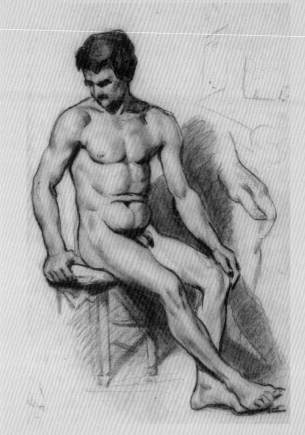

男人体　1865 年

男子的背影　1876 年

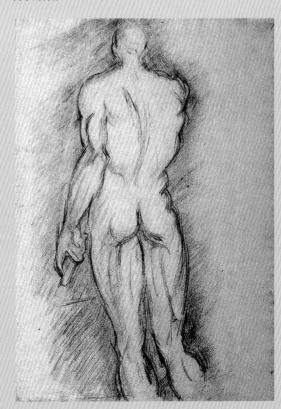

53

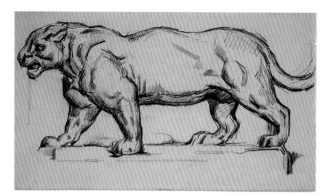

美洲虎　　1890 年

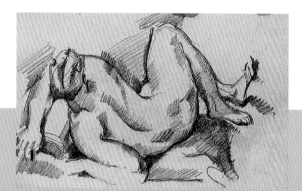

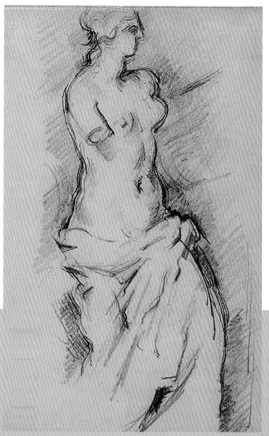

丘比特写生作品　　1892 年

躺卧的人体　　1890 年

维纳斯写生作品　　1891 年

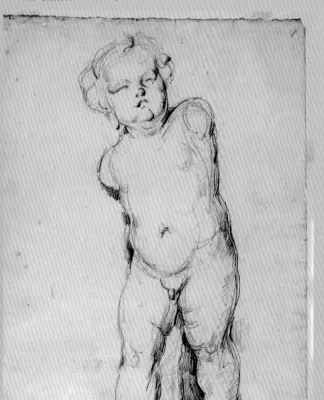

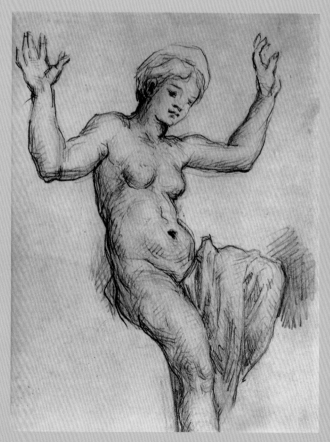

入浴少女　　1891 年

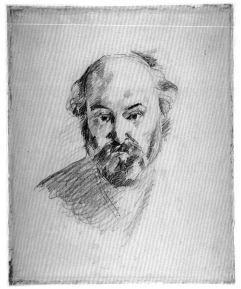

自画像　1897 年

自画像　1898 年

圣皮埃尔教堂　1892 年

松树　1890 年

读书的男孩　1885 年

四浴女　1879 年

巴黎街景　1882 年

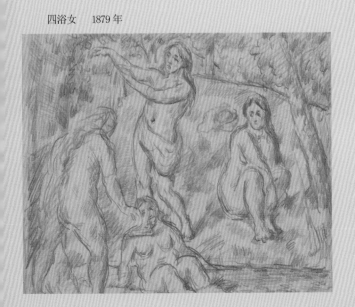

2. 油画技法

（1）印象主义色彩并列画法

　　塞尚艺术创作时期，也正是法国画坛印象主义发展的鼎盛之时，他自然无法摆脱这一艺术改革潮流的影响。尤其塞尚早期绘画，具有明显的印象主义绘画的特征，拘谨于印象主义绘画的模式。但是塞尚绘画的主观性非常强，他把颜色做块面处理，自由地加重色泽的明亮感，大多色彩鲜艳。一些色彩的对比强烈，没有过渡，又因为需要描绘细致的色彩变化，所以笔法多用类似其他印象主义画家那样的色彩并列画法，就是把颜色用一个一个并列的笔触摆在画布上，这种印象主义的色彩并列画法成了塞尚早期作品的最基本技法之一。但是，与莫奈、毕沙罗等主流的印象主义画家相比较，塞尚作画时使用的画笔要大一些，因此排列的笔触相应也大些，呈现一种小色块并列的状态。

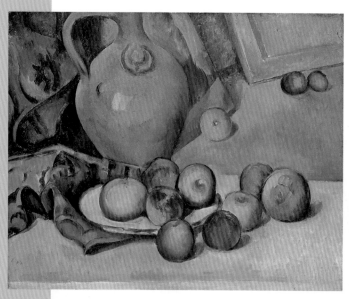

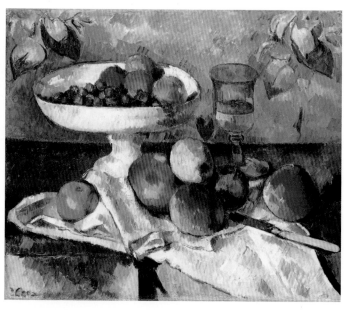

高脚果盘、杯子和水果　　1880 年

苹果和石罐　　1873—1874 年

高脚果盘、杯子和水果（局部）

　　色彩并列笔触的画法本质上是一种点的方法，在综合性画法中与线条和体面结合可产生丰富的对比，用不同形状和质地的油画笔又可产生不同的点状笔触，对表现某些物体的质感能起独特的作用。这是印象主义绘画技法的鲜明特征。

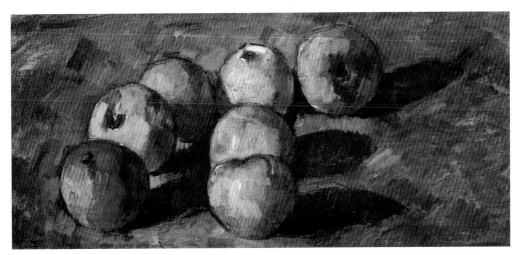

（2）色块摆贴画法

　　这是塞尚艺术风格形成后，作品中比较多见的技法，也是他作品创作塑造形象清晰结实、追求画面厚重朴实的艺术效果过程中常用的技法。这种技法是油画中一种基本的笔法，在直接画法中，为使着色后达到笔触鲜明、色层饱满的效果，要求讲究笔势的运用技巧即所谓的摆笔触、贴色块，厚堆颜料，形成结实的色层或色块，使颜料表现出质地和肌理的趣味，形象也得到强化。塞尚对每个形象都要勾勒出明确的轮廓，在人物或物体黑黑的轮廓范围中，他经过苦苦思索和反复尝试，慢慢地一笔一笔摆贴上一块块鲜明的色块，塑造出坚实的形象，并使之凸显于背景之上。例如《一篮苹果》《穿红背心的少年》《自画像》等作品，画中物体或人物形象都有着明确的轮廓边缘，都是以各种色块依据形体结构排列厚涂堆积而成的。这是塞尚色块摆贴技法的标志性形态。

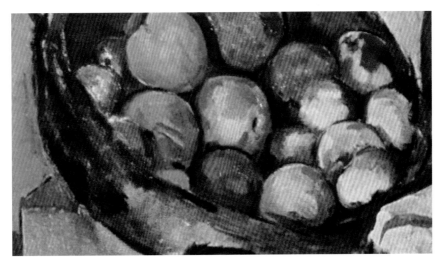

一篮苹果（局部）

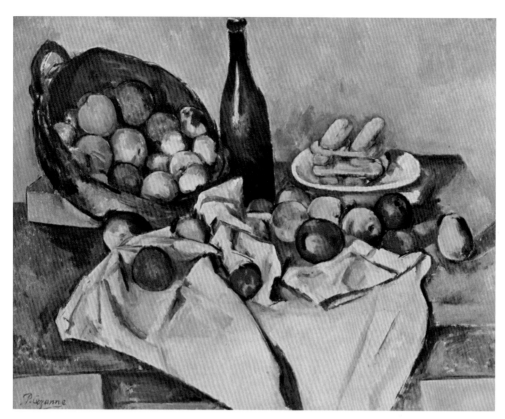

一篮苹果　　1893 年

自画像　　1883 年

穿红背心的少年　　1888—1990 年

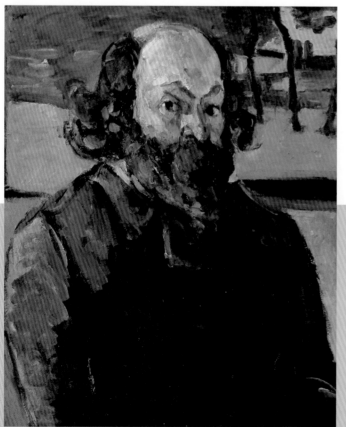

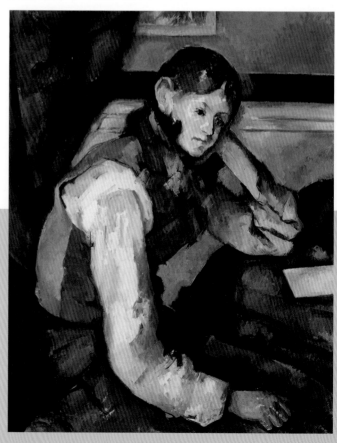

(3) 几何色块解构画法

"自然界的物象皆可自由——球形、圆锥形、圆筒形等表现出来。"这是塞尚的名言，同时他也是这样做的。塞尚作画常以黑色的线勾画物体的轮廓，到后期作品中，他甚至要将空气、河水、云雾等，都勾画出轮廓来。在他的画中，无论是近景还是远景的物象，在清晰度上都被拉到同一个平面上来。摆贴的色块、笔触逐渐脱离了物象，独立地存在于画布之上。于是画面不再呈现直观的写实结果，而是表现内在的理解成果。塞尚尝试着把自然的形象还原为几何学的图形，以几何图形上的单纯平面和立体，组成主观理解的物象。塞尚尝试着分解物体构成要素，重新组合新的画面，形成了富有超前性的艺术理念。他追求一种几何形体的美，一种由形式的排列组合所产生的美感。塞尚开始否定从一个视点观察事物和表现事物的传统方法，把三度空间的画面逐渐归结成平面。这些技巧显然不是依靠视觉经验和感性认识，而主要是依靠理性、观念和思维。塞尚这种画风在较早的作品《曼西桥》中就开始有所体现，而在《圣维克多山》《水中倒影》中已趋于自觉与成熟。

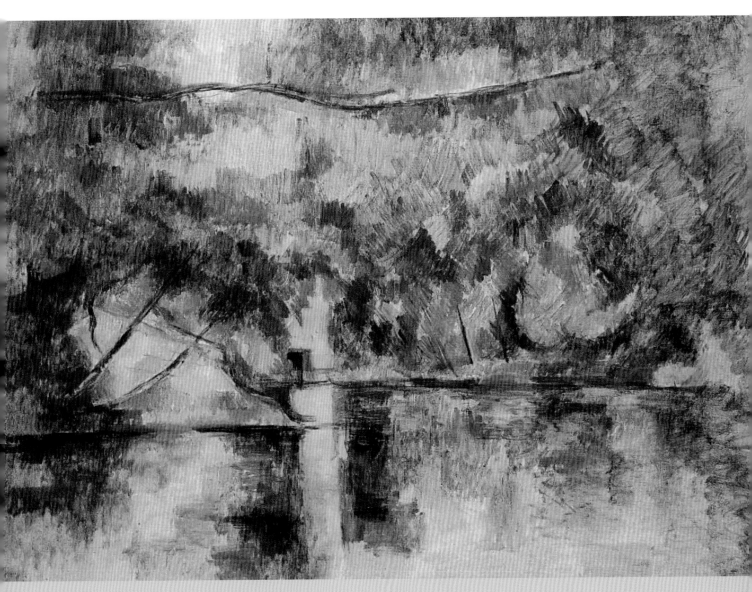

水中倒影　　1888 年

水中倒影（局部）

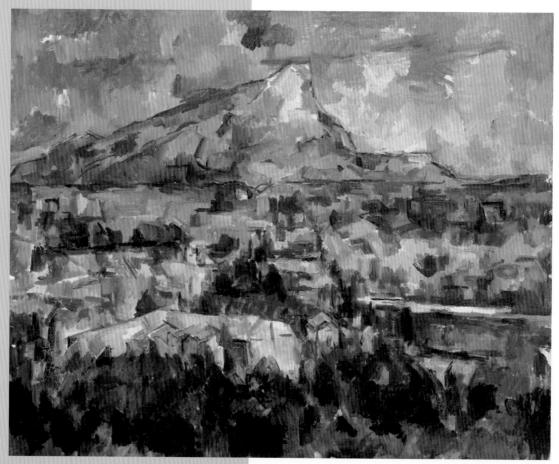

圣维克多山　1902 年

圣维克多山　（局部）

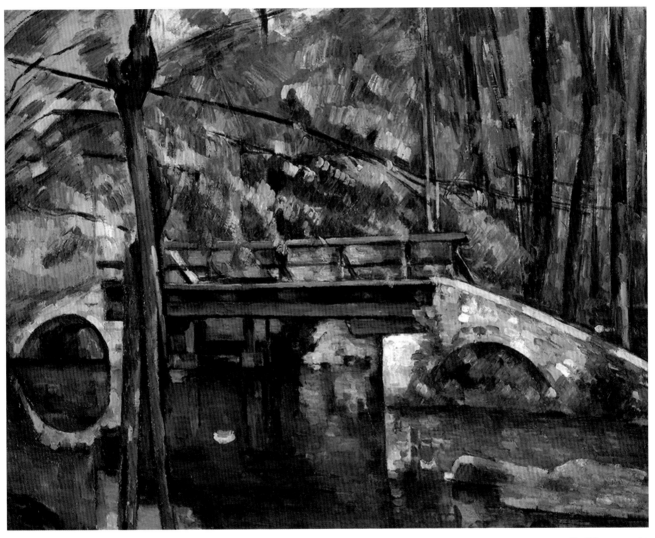

曼西桥　1882 年

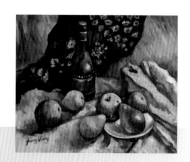

二、创作实践

1. 佘山

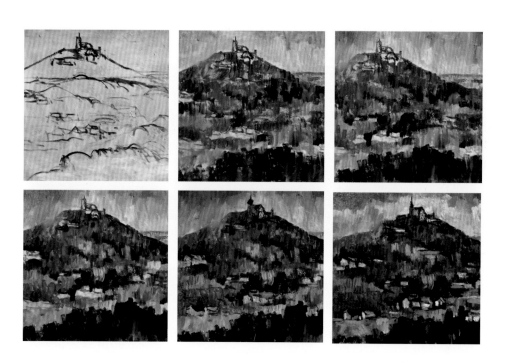

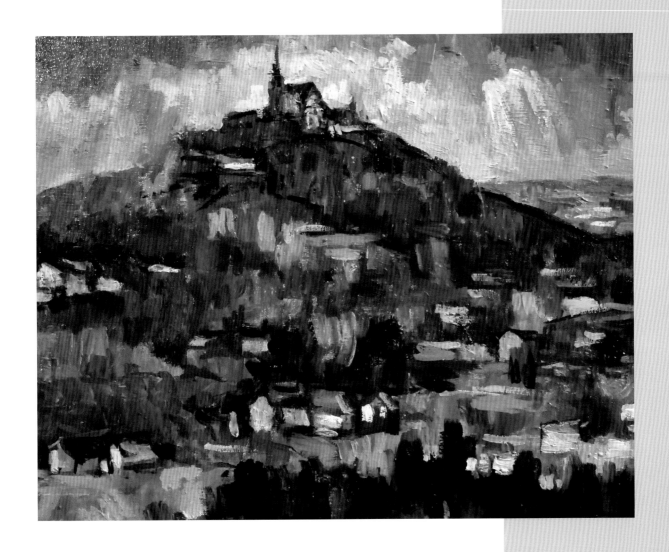

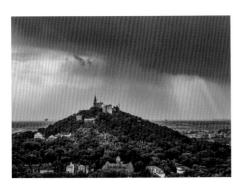

素材图片

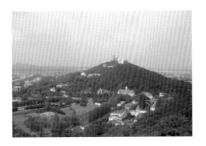

参照的塞尚作品

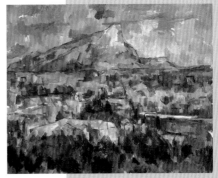

（1）创作构思

佘山位于中国上海市松江区，分东佘山跟西佘山，海拔分别是 98 米和 97 米，是上海唯一的自然山林胜地。佘山森林公园内的山峰使一马平川的上海平原呈现出灵秀多姿的山林景观。山上有著名的天主教朝圣地——佘山圣母大教堂（与法国罗德圣母大殿齐名），还有秀道者塔、佘山月湖和佘山天文台。

画家为了更好地表现风雨欲来的激烈气氛，在这幅画中使用的笔触更加抽象，轮廓线条也变得更加破碎、松弛。色彩飘浮在物体上，以保持独立的自身特征。画中的每个笔触都是以自身的作用独立地存在于画面之中，同时又服从于整体的和谐统一，把客观的现实转化为主观的造型。

（2）绘画工具材料

40×50cm 木质油画内框（绷亚麻混纺细纹油画布）、白色半油性底胶（市场现购）、油画颜料、调色油、松节油。

（3）作画过程

第一阶段　构思布局

选用小号画笔，以松节油稀释湖蓝色，在白色画布上勾勒景物结构轮廓。

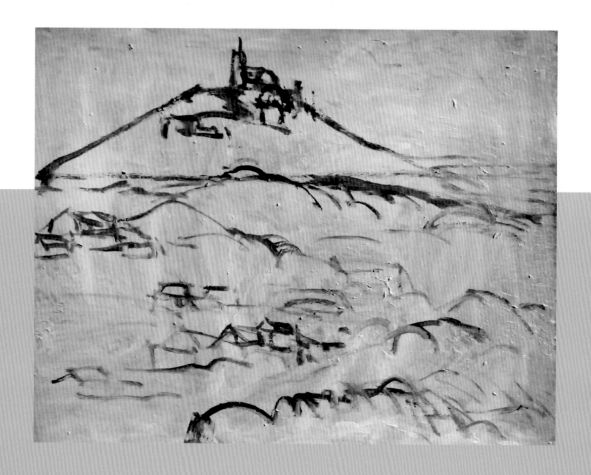

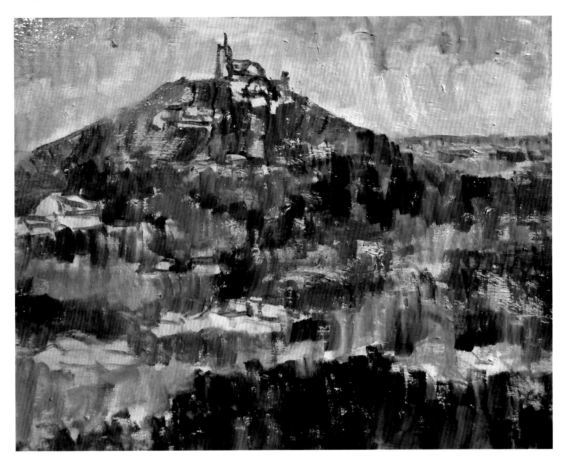

选用中号的扁形画笔，在颜料中调入较多的松节油，用类似平涂的方式画上各部分的基本色，形成画面的主体色调。

运笔方式参照物体的结构，以色块顺势排列，逐步涂完。

画面的主体色调选择和谐的黄色与绿色，在局部依据物体的固有色插入橙、紫、蓝等其他色彩。

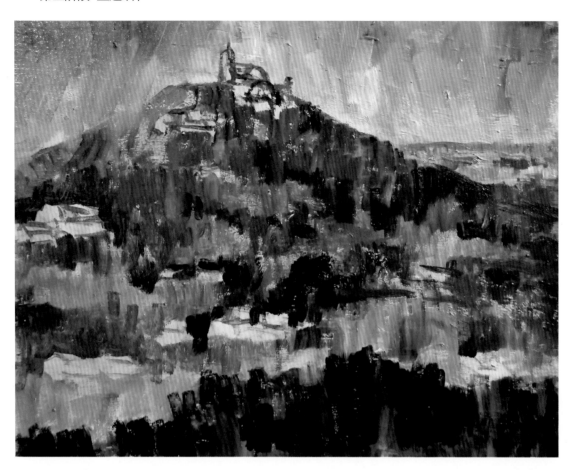

在松节油中兑入等量的调色油作为调色媒介，形成一比一的比例。调色时用油量逐步减少，颜料逐渐变厚。

选用小号平头画笔，用摆贴的笔法，参照画面中物体的结构，以类似并列的色块，逐步描绘各部分的结构细节。

色彩方面要注意使用少量的对比色，让色彩有鲜明的变化，趋于丰富。

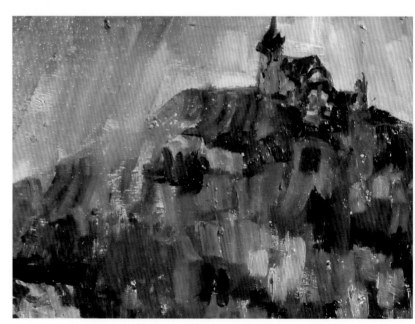

第四阶段 深入刻画

　　直接使用调色油作为调色媒介，调色时只能少量使用油，让颜料稠厚些，便于在画面上形成厚实的色层肌理。

　　选用小号的平头画笔，用更细的笔触和色块塑造、刻画树木、建筑各物体的局部细节。

　　刻画中在保持各物体基本色调的同时，注意要使用更多的颜色，使画面的色彩变得更加丰富。

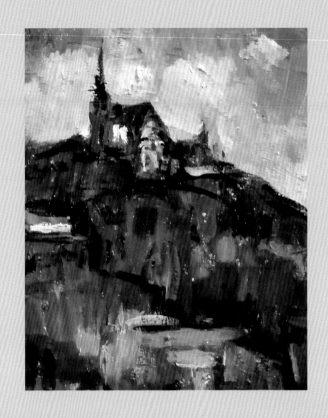

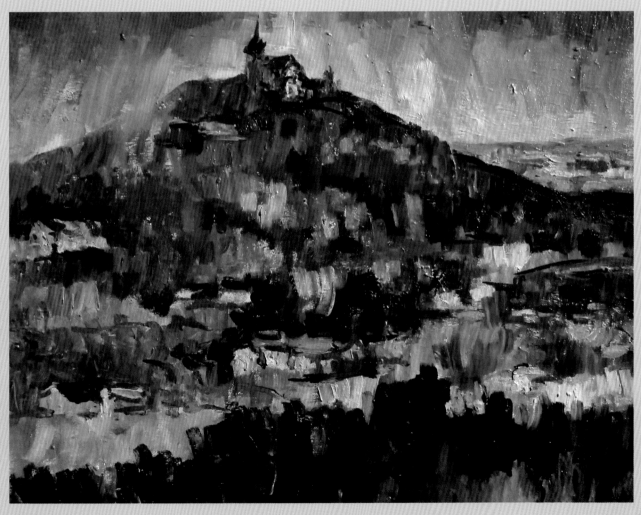

第五阶段 整理完善

对画面整体的明暗关系、色彩关系、空间关系、各物体的虚实处理进行精心的调整。

这时作画已基本不使用调色油了，用小号的平头画笔直接蘸颜料进行描绘。要堆积出一定厚度的肌理效果。

使用精细的并列笔触，穿插进更丰富的色彩，让物体塑造更加完美。

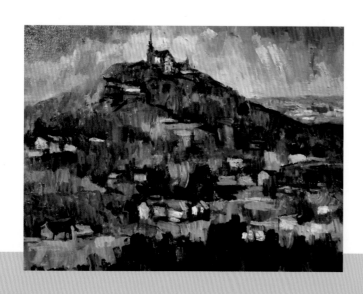

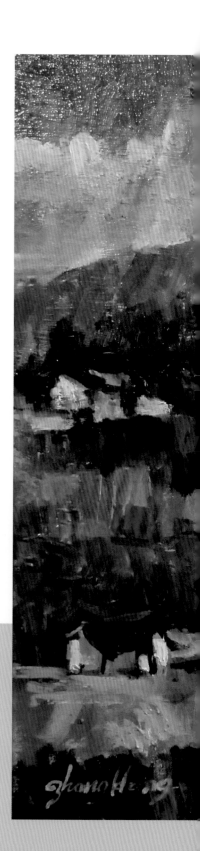

佘山　2020 年

张 宏

布面油彩　40×50cm

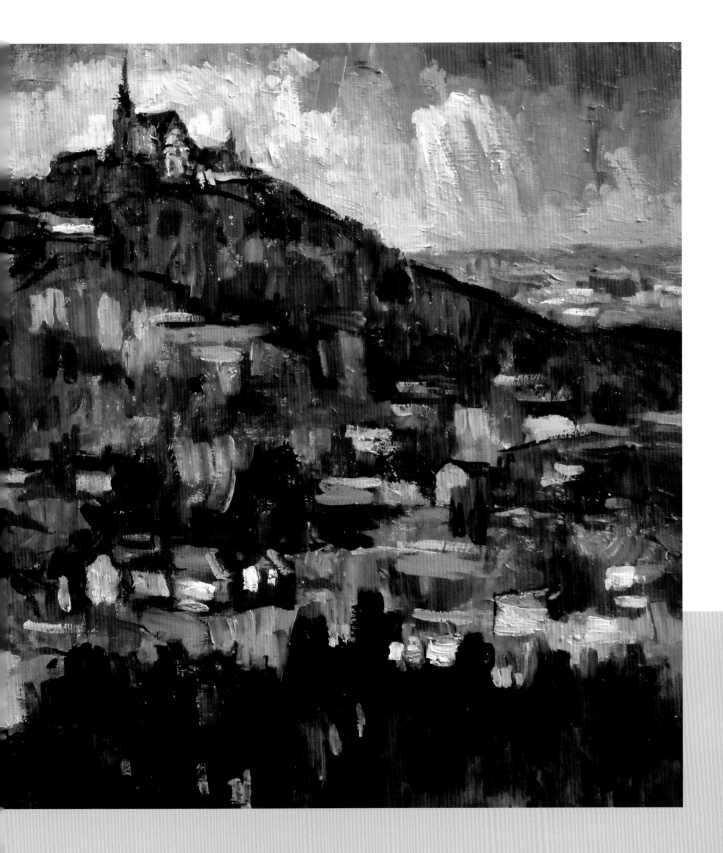

2. 静物

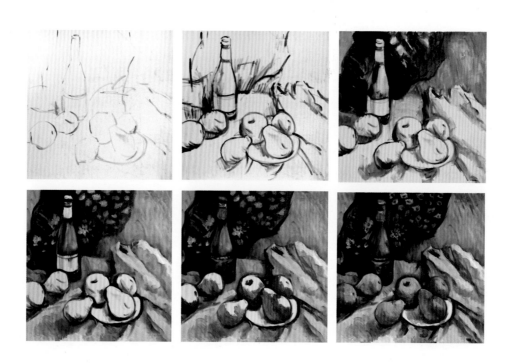

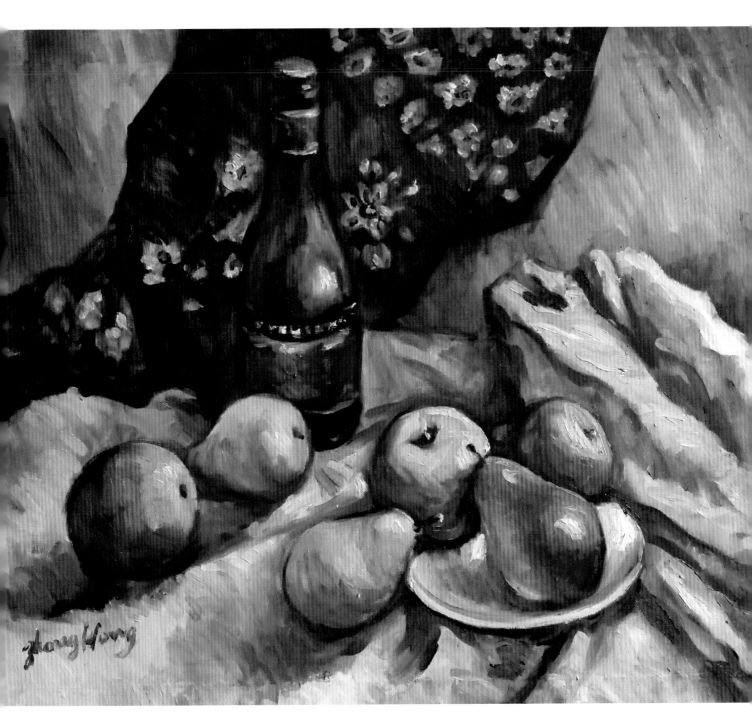

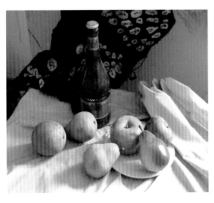

素材图片

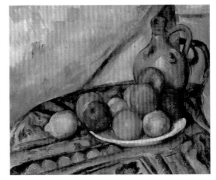

参照的塞尚作品

(1) 创作构思

塞尚认为："线是不存在的，明暗也不存在，只存在色彩之间的对比。物象的体积是从色调准确的相互关系中表现出来。"他的作品大多是他自己艺术思想的体现，表现出结实的几何体感，忽略物体的质感及造型的准确性，强调厚重、沉稳的体积感和物体之间的整体关系。有时候，塞尚甚至为了寻求各种关系的和谐而放弃个体的独立和真实性，使物体获得了一种独特的生命力。通过这种方式，塞尚就把静物从它原来的环境中转移到绘画形式中的新环境里来了。他的静物画尤其能凸显这种造型理念。

秉承塞尚的方法，在画面上塑造结实的水果与酒瓶，让它们置于波浪起伏似的台布与蓝印花布的皱褶之中。刻意塑造了每个物体的结构，使物体具有坚实、永恒的性格。

(2) 绘画工具材料

50×60cm 木质油画内框（绷亚麻混纺细纹油画布）、白色半油性底胶（市场现购）、油画颜料、调色油、松节油。

(3) 作画过程

第一阶段　构思布局

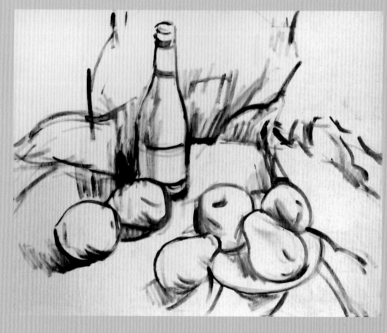

选用小号画笔，以松节油稀释湖蓝色油画颜料，勾勒结构物体的大体轮廓，完成构图布局。

进一步刻画，勾勒结构物体的准确轮廓并涂上基本明暗。

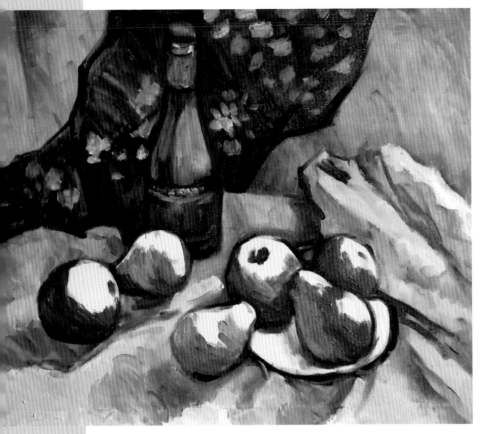

选用中号的扁形画笔，在颜料中调入较多的松节油，用色块的方式逐步上背景的基本色彩。

运笔方式参照物体的结构，用色块顺势排列，按先暗部后亮部的顺序，逐步涂完各个静物的基本色彩。

画面的主体色调选择蓝绿色与红橙色的对比，在局部依据物体的固有色插入黄、紫、深蓝等其他色彩。

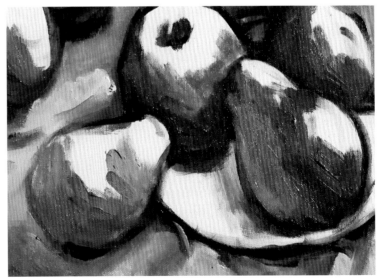

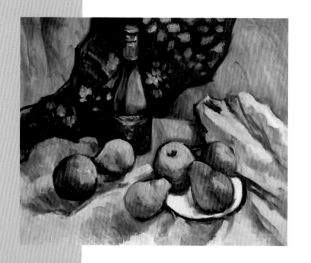

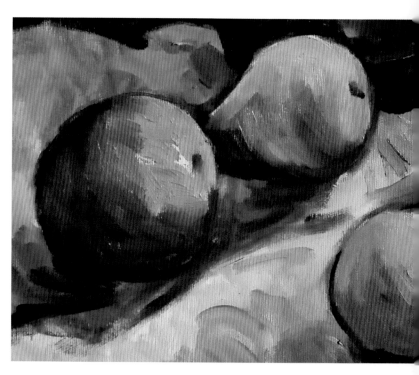

　　在松节油中兑入等量的调色油作为调色媒介，形成一比一的比例。调色时用油量逐步减少，颜料逐渐变厚。

　　选用小号画笔，按着画面中各个物体的结构，用摆贴色块的笔法，逐步描绘各部分的结构细节。注意各个大色调中的小色块要有微妙色彩变化。

　　色彩方面要注意色调和冷暖对比，让色彩在大色块间形成鲜明强烈的对比，色块内形成色相、纯度等丰富的变化。

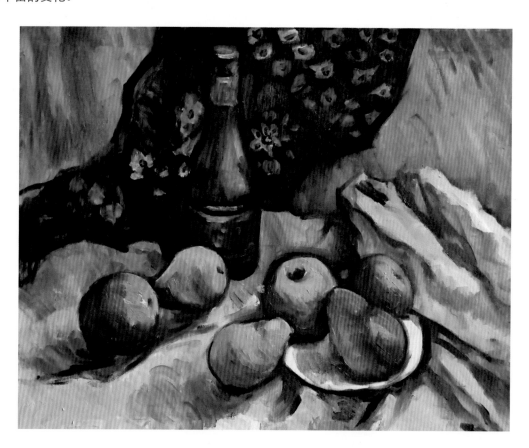

第四阶段 深入刻画

　　直接使用调色油作为调色媒介，调色时只能少量使用油，让颜料稠厚些，便于在画面上形成较厚实的色层。

　　选用小号的画笔，用更精细的笔触和丰富的小色块去塑造、刻画各物体的局部细节。

　　尤其注意各个静物的体积和重量的刻画，让画面呈现结实厚重的效果。

　　刻画中在保持各物体基本色调的同时，注意要使用更多的颜色，使画面的色彩变得更加生动。

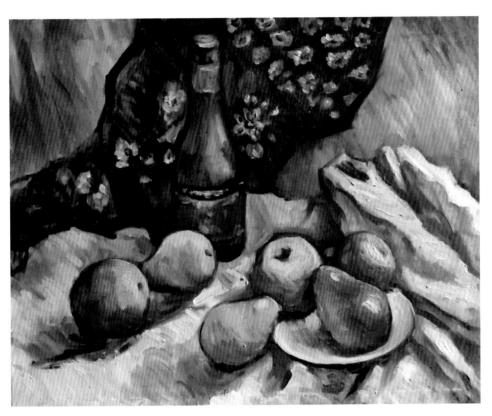

第五阶段 整理完善

　　使用精细的笔触在大色块中穿插进更丰富的色彩，让各物体形象塑造得更加完美。

　　对画面整体的明暗关系，色彩关系，空间关系，人物与道具、背景的虚实处理进行精心的调整。

　　这时作画已基本不使用调色油了，用小号的画笔直接蘸颜料进行描绘。

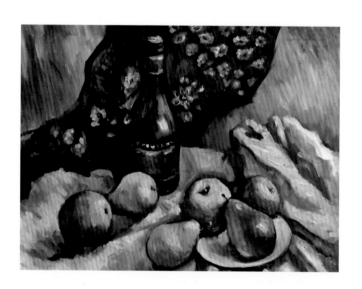

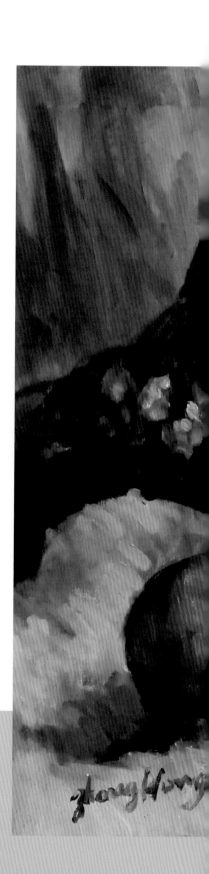

静物　2020 年

张　宏

布面油彩　50×60cm

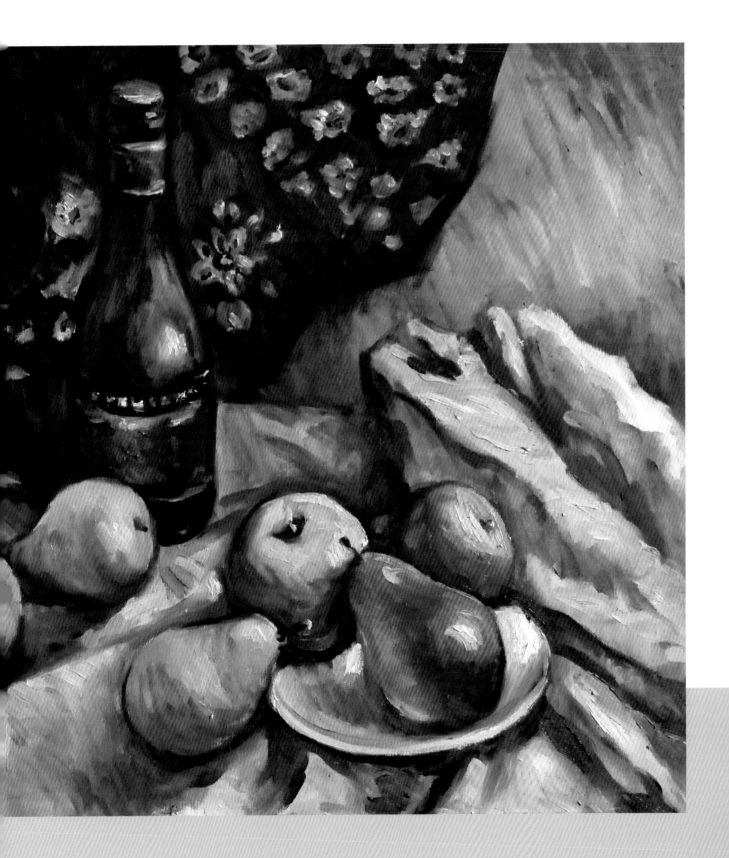

3. 坐在黑色椅子上的少女

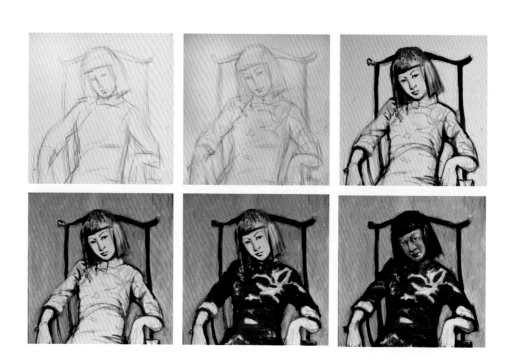

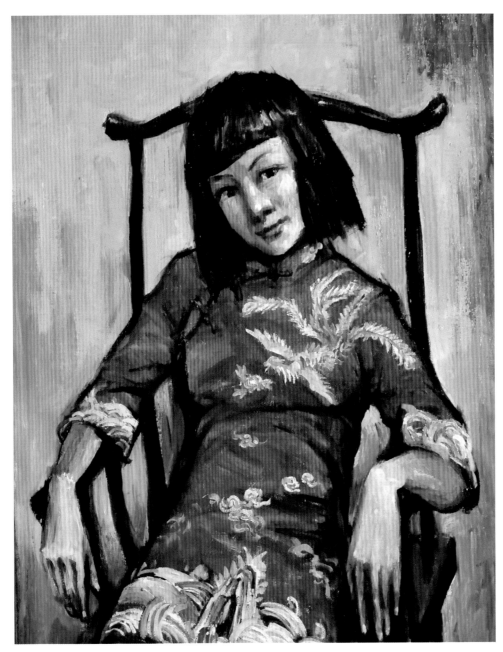

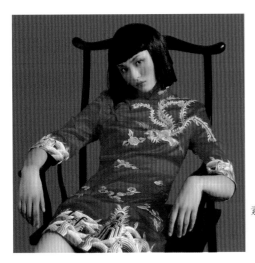

素材图片

参照的塞尚作品

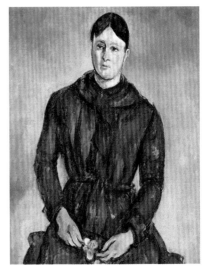

(1) 创作构思

服装的整体配合给人以秩序的谐美感，严肃端庄、美观高雅。中国传统服饰善于表达朦朦胧胧的含蓄感受。旗袍是中国女性的传统服装，被誉为中国女性国服和中国国粹。旗袍紧随着时代变迁，承载着文化，以其流畅的旋律、潇洒的画意和浓郁的诗情，表现出中国女性贤淑、典雅、温柔、清丽的性情与气质。旗袍连接起过去和未来，连接起生活与艺术，将美的风韵洒满人间。旗袍能穿出女性身上所特有的内涵，展示一种高贵典雅的气质，暗合特定的生活节奏和审美情趣，积淀了独特的风韵。鲜艳的中国红色旗袍、简洁的明式座椅，配合深重线条与简练概括的造型手法，营造出一种浓郁的中国风韵。

(2) 绘画工具材料

50×40cm 木质油画内框（绷亚麻混纺细纹油画布）、白色半油性底胶（市场现购）、油画颜料、调色油、松节油。

(3) 作画过程

第一阶段 构思布局

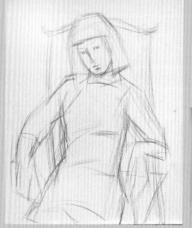

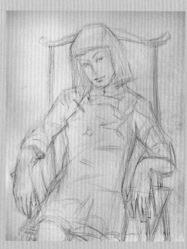

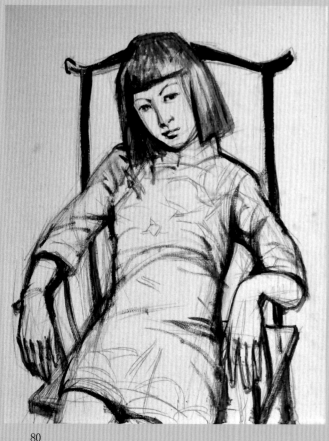

首先用铅笔，在白色画布上轻轻地确定人物的位置、大小和形态，完成基本的构图。接着仔细地勾勒结构轮廓。

使用尖头小号油画笔，蘸松节油稀释普蓝色油画颜料，仔细地勾勒人物结构轮廓。

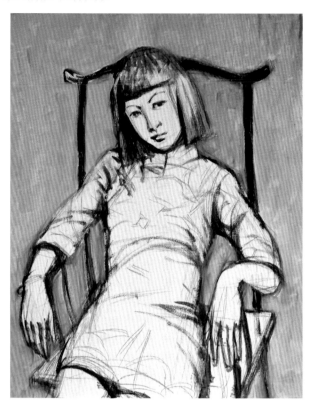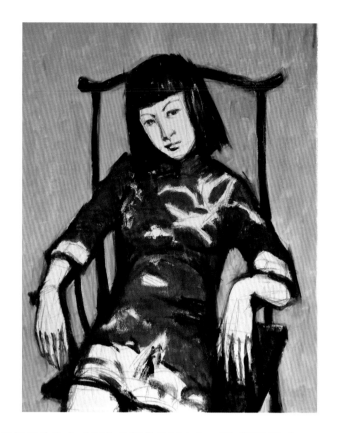

选用中号的扁形画笔，在颜料中调入较多的松节油，用类似平涂的方式画上各部分的基本色，形成画面的主体色调。

运笔方式依照人物、服饰的结构，顺势排列，逐步涂完。

画面的主体色调选择淡绿色与红色的对比色调，在局部依据物体的固有色插入蓝、橙、黑、黄等其他色彩。

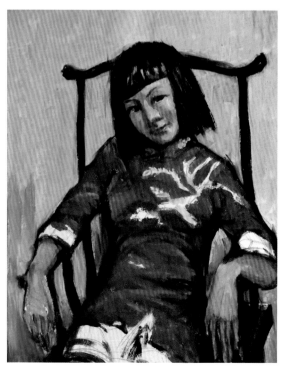

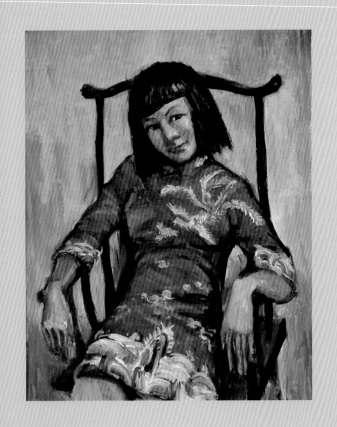

第三阶段 塑造细节

在松节油中兑入等量的调色油作为调色媒介，形成一比一的比例。调色时用油量逐步减少，颜料逐渐变厚。

选用小号平头画笔，顺着画面中人物、服饰的结构，以色块重叠覆盖的笔法，逐步描绘各部分的结构细节。

色彩方面要注意使用少量的对比色，让色彩有鲜明的变化，趋于丰富。

（如果完成这一步骤，发现画面上颜料太湿，笔触难以掌控，可以停止作画，等待颜料干后再继续画。）

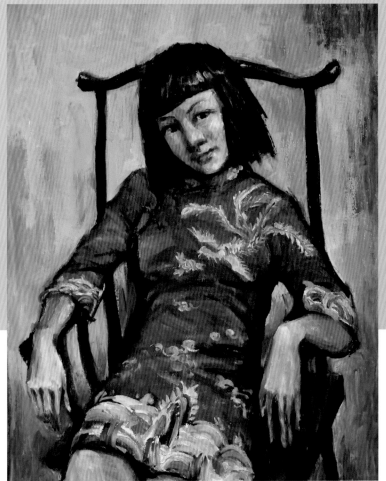

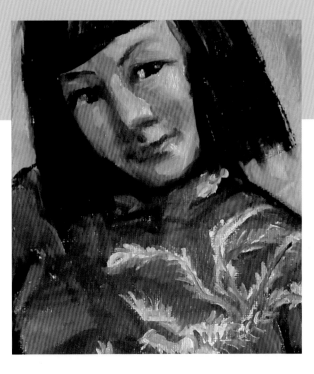

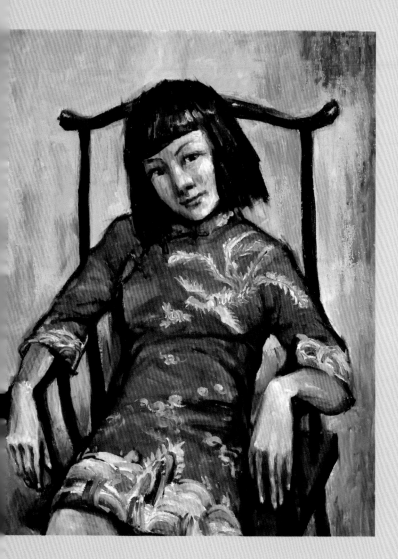

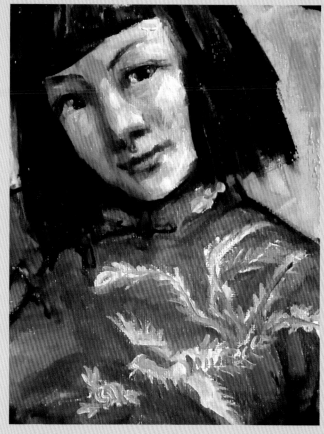

第四阶段 深入刻画

直接使用调色油作为调色媒介，调色时只能少量使用油，让颜料稠厚些，便于在画面上形成厚实的色层肌理。

选用小号画笔，用更精细的笔触和色块去塑造、刻画各物体的局部细节。尤其关注人物的脸部表情的刻画。

刻画中在保持各物体基本色调的同时，注意要使用更多的颜色，使画面的色彩变得更加丰富。

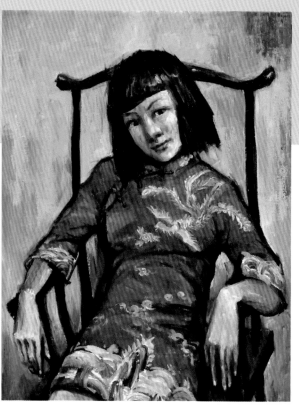

第五阶段　整理完善

　　对画面整体的明暗关系、色彩关系、空间关系、各物体的虚实处理进行精心的调整。

　　用精细的笔触和小色块穿插进更丰富的色彩，但要注意保持各大色块的基本色调，使物体被塑造得更加完美。

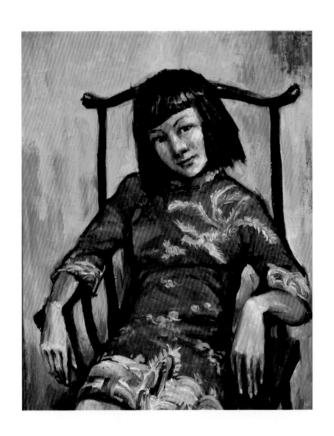

坐在黑色椅子上的少女　2021 年
张乃雍
布面油彩　50×40cm

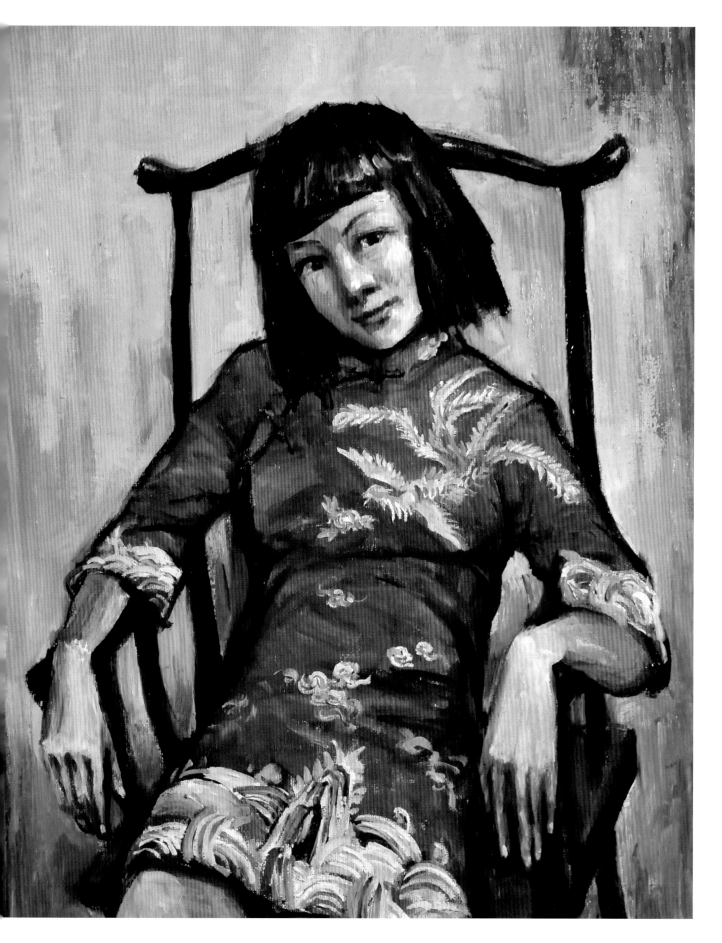

4. 水果和盘子

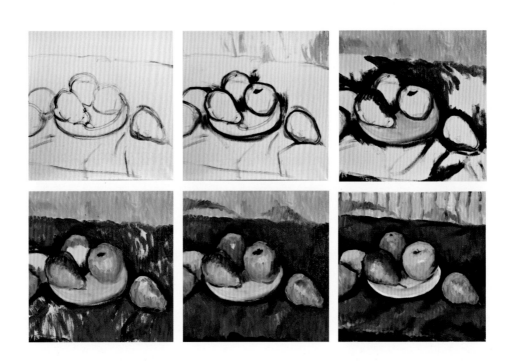

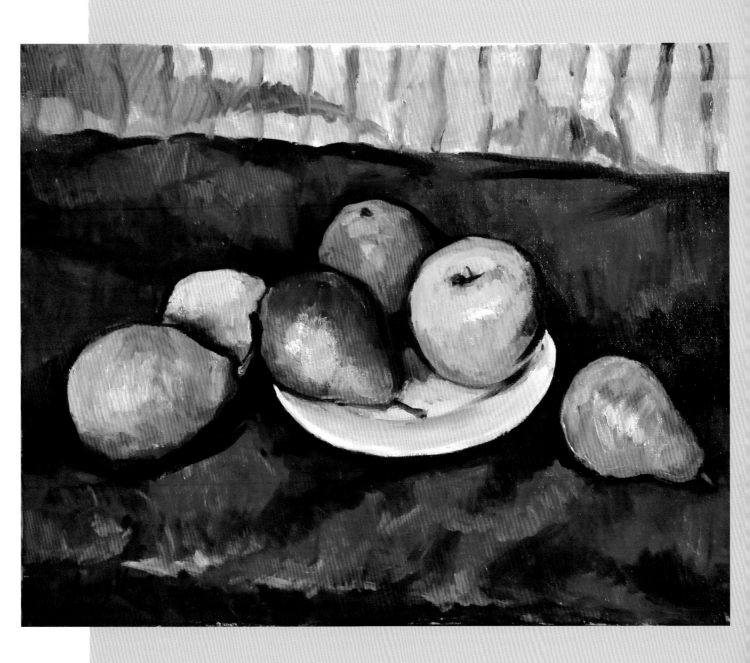

素材图片

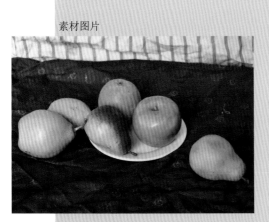

参照的塞尚作品

(1) 创作构思

塞尚在讲到他的画时，经常重复"色彩丰富到一定程度，形也就成了"这句话。在印象主义革新家的团体里，他进行的是个人艺术革命，是在探索以一种永恒的不变的形式去表现自然。如果说印象派画家的作品是将轮廓线变得模糊的话，而塞尚则是重新恢复或者说是重新建立起轮廓线。他十分注重表现物象的结实感和画面的深度以及物象的体量感。这种体量感不是靠线条表现出来的，而是靠自由组合的色彩块面表现出来的。塞尚最喜欢表现的题材是静物，他的静物画常常是用"柱形的、球形的和角形的"方式去表现。几个水果充斥着画面，简单而颇具视觉张力。作品力求表现出对象结实的几何体感，可以忽略物体的质感和造型的准确性，强调厚重沉稳的体积感以及物体之间的整体关系，寻求各种关系之间的和谐。

(2) 绘画工具材料

40×50cm 木质油画内框（绷亚麻混纺细纹油画布）、白色半油性底胶（市场现购）、油画颜料、调色油、松节油。

(3) 作画过程

第一阶段　构思布局

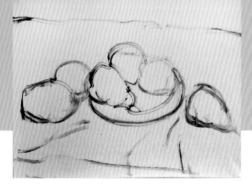

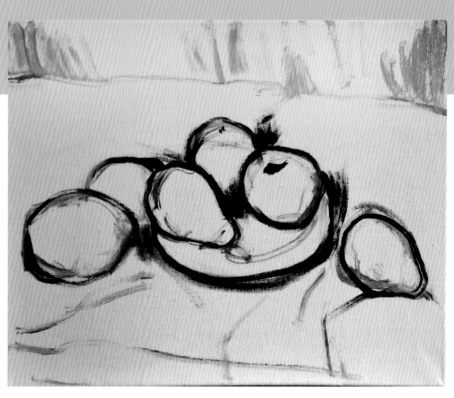

选用小号画笔，以松节油稀释油画颜料，在白色画布上勾勒轮廓，确定画面的构图。
用黑色进一步肯定、加强静物的轮廓与结构，同时略施明暗。

第二阶段 大体关系

选用中号的扁形画笔，在颜料中调入较多的松节油，用类似并列的笔法方式画上各部分的基本色，形成画面的主体色调。

运笔方式参照物体的结构，顺势排列，逐步涂完。

画面的主体色调选择黄色与红色的和谐色调，在局部依据物体的固有色插入绿、紫、蓝、黑等其他色彩。

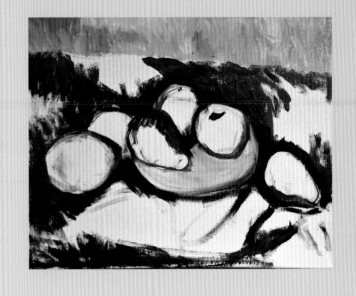

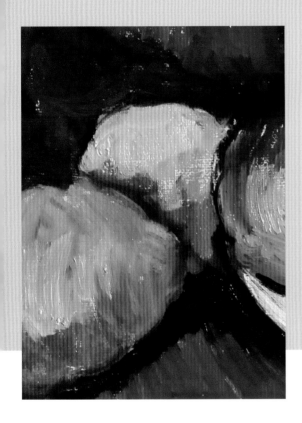

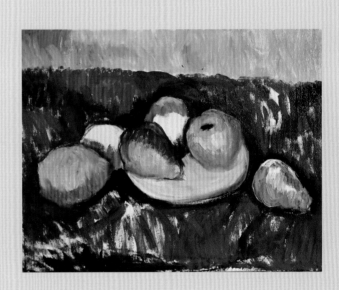

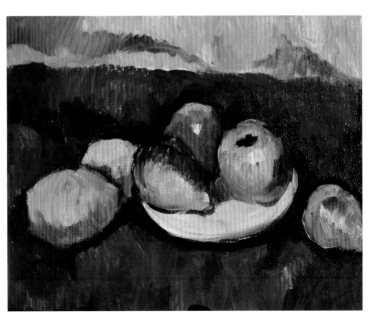

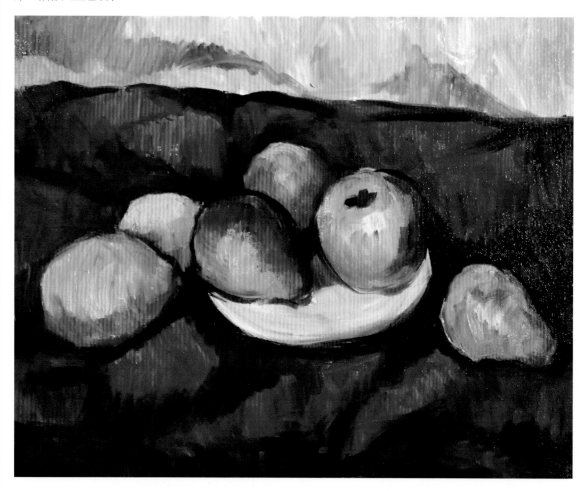

在松节油中兑入等量的调色油作为调色媒介，形成一比一的比例。调色时用油量逐步减少，颜料逐渐变厚。

选用小号画笔，顺着画面中物体的结构，用并列的小色块，逐步描绘各部分的结构细节。

色彩方面要注意使用少量的对比色，让色彩有鲜明的变化，趋于丰富。

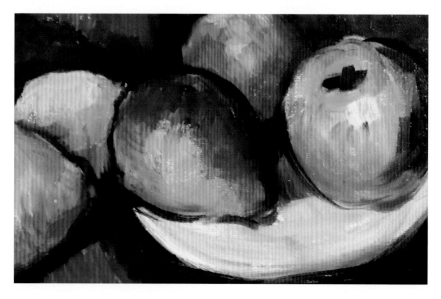

第四阶段 深入刻画

直接使用调色油作为调色媒介，调色时只能少量使用油，让颜料稠厚些，便于在画面上形成厚实的色层肌理。

选用小号的平头画笔，用更精细的笔触和小色块去塑造、刻画各物体的局部细节。

刻画中在保持各物体基本色调的同时，注意要使用更多的颜色，使画面的色彩变得更加丰富。

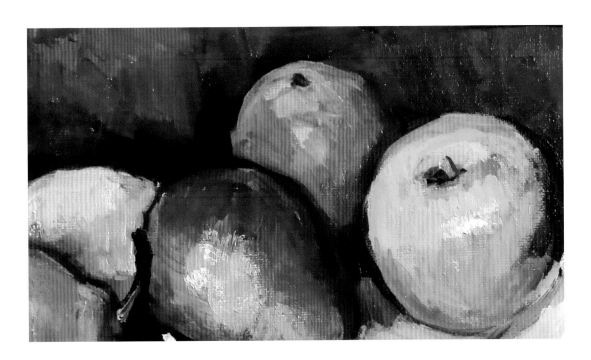

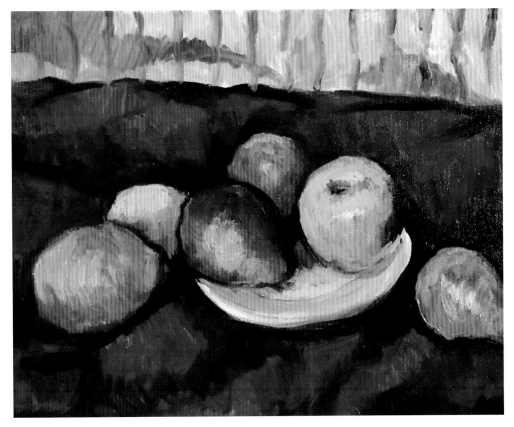

第五阶段　整理完善

　　对画面整体的明暗关系、色彩关系、空间关系、各物体的虚实处理进行精心的调整。

　　用精细的笔触和小色块穿插进更丰富的色彩，但要注意保持各大色块的基本色调，使物体塑造更加完美。

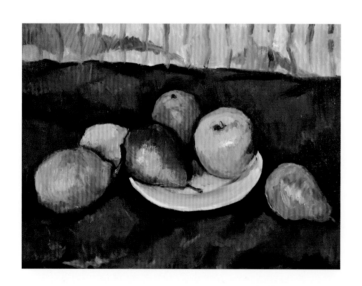

水果和盘子　2020 年

张　宏

布面油彩　40×50cm

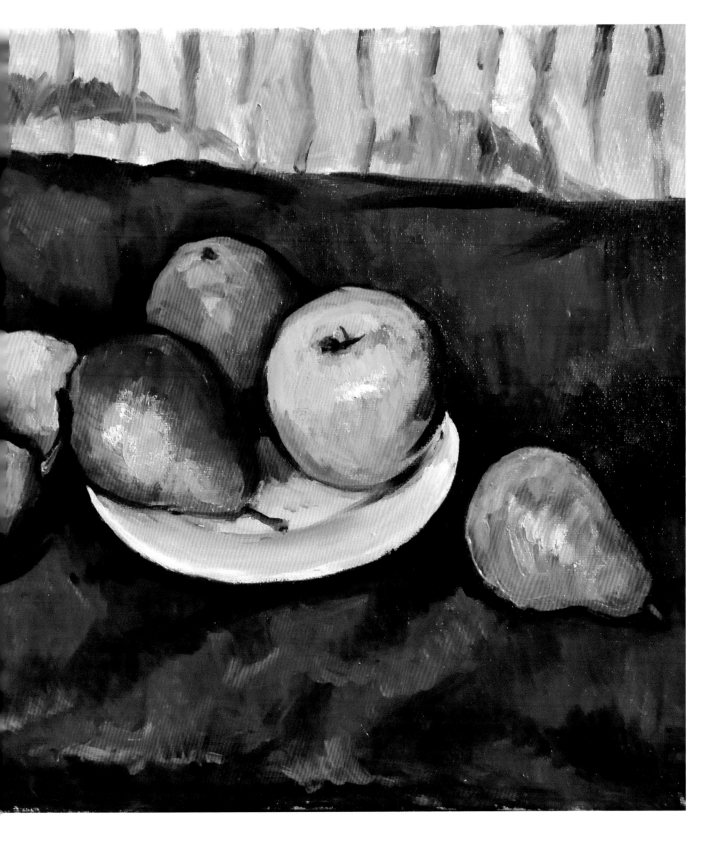

5. 傣家少女

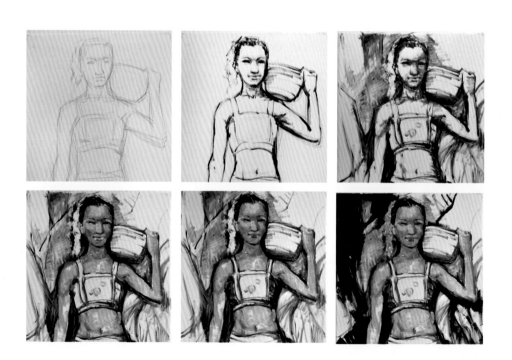

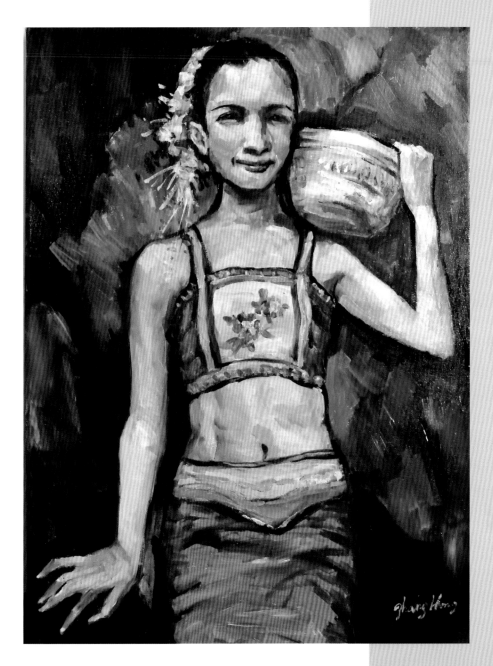

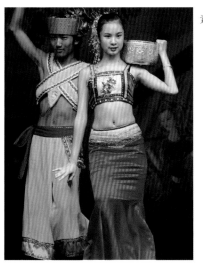

素材图片

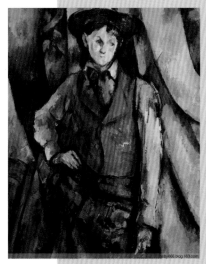

参照的塞尚作品

（1）创作构思

傣家少女柔美，走路的形态都像在跳舞。柔、静、美是她们在人们脑海中的总体印象。"一方水土养育一方人"，旖旎的自然风光、厚重的文化传承、得天独厚的地理环境，造就了傣家少女匀称的体态和健美的肤色。傣家少女身上展现出一种如白玉般的温润，一种与生俱来的灵性和美感。

（2）绘画工具材料

75×55cm木质油画内框（绷亚麻混纺细纹油画布）、白色半油性底胶（市场现购）、油画颜料、调色油、松节油。

（3）作画过程

第一阶段　构思布局

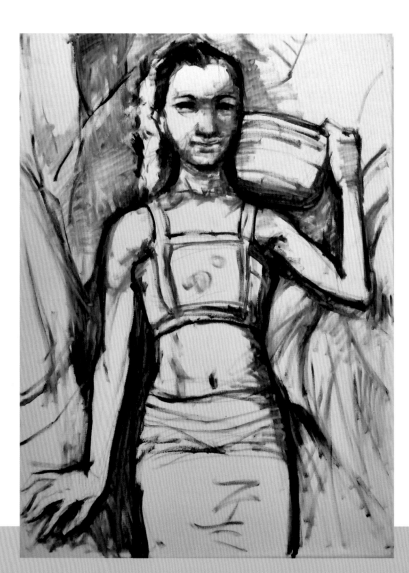

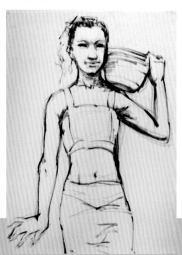

首先用铅笔，在白色画布上轻轻地确定各物体的位置、大小和形状，完成基本构图。

接着使用小号油画笔，蘸松节油稀释油画颜料，仔细地勾勒人物结构轮廓，并薄薄地涂上暗部的阴影。

第二阶段 大体关系

　　选用中号的扁形画笔，在颜料中调入较多的松节油，从人物皮肤开始，用稀薄的色层涂出各部分的基本色，形成画面的主体色调。

　　运笔方式参照人物形体结构和服装结构，顺势排列，逐步涂完。

　　画面的主体色调选择浓重的红绿对比，在局部依据物体的固有色插入黄、黑、紫、蓝、棕等其他色彩。

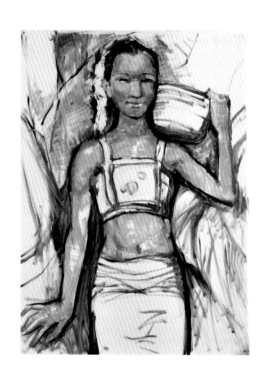

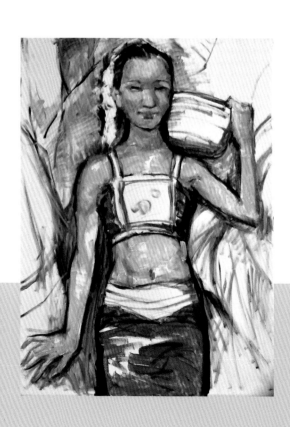

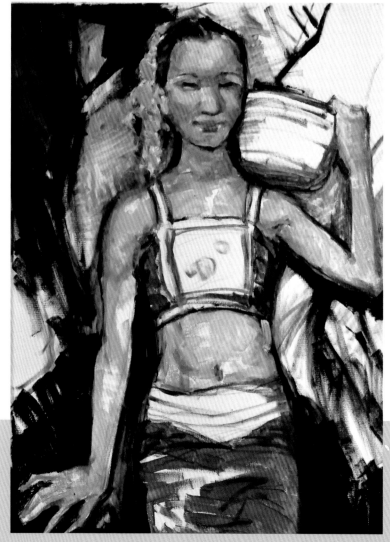

第三阶段　塑造细节

在松节油中兑入等量的调色油作为调色媒介，形成一比一的比例。调色时用油量逐步减少，颜料逐渐变厚。

选用小号平头画笔，顺着画面中人物的结构，逐步描绘头部、手臂等各部分的结构细节。

人物基本画好后，添加景物细节，丰富色彩和空间层次，烘托画面气氛。

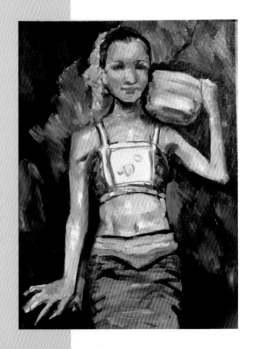

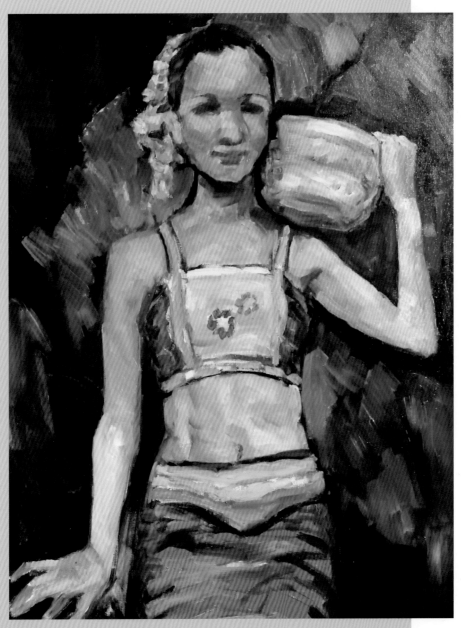

第四阶段 深入刻画

直接使用调色油作为调色媒介，调色时只能少量使用油，让颜料稠厚些，便于在画面上形成厚实的色层。

选用小号的平头画笔，用更小的色块、更细的笔触、更丰富的色彩去塑造、刻画，笔法上采用色块重叠的方式。尤其注重人物的脸部表情、肢体动态以及服饰的花纹、皱褶等物体的局部细节的表现。

刻画中在保持各物体基本色调的同时，注意要使用更多的颜色，使画面的色彩变得更加丰富。

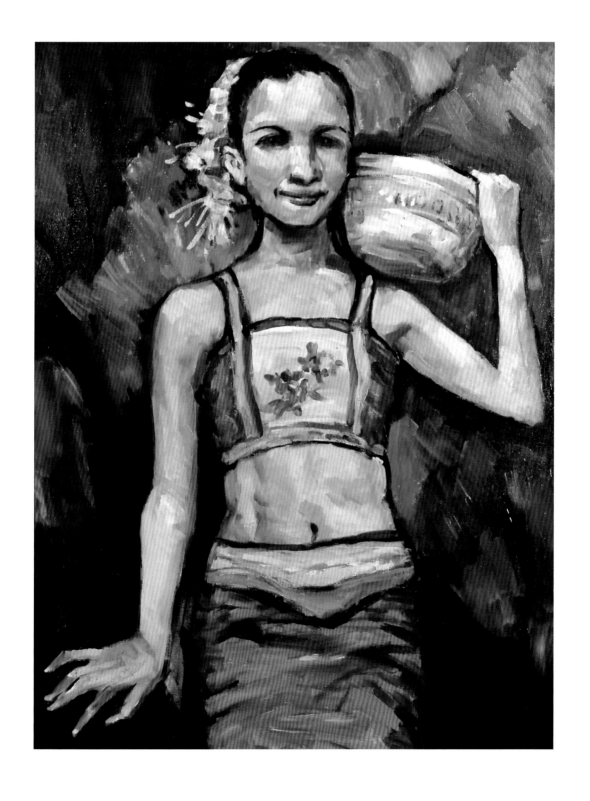

第五阶段 整理完善

　　仔细检查画面各部分是否塑造完整。对画面整体的明暗关系、色彩关系、空间关系、各物体的虚实处理进行精心的调整。

　　绘制中使用精细的笔触，穿插进更丰富的色彩，让物体被塑造得更加完美。

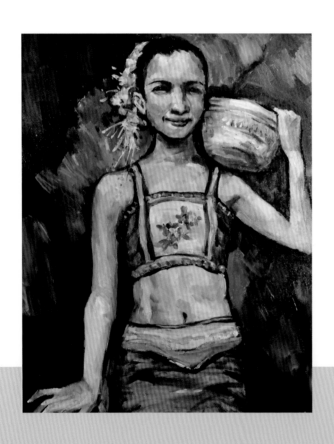

傣家少女　2020 年
张 宏
布面油彩　75×55cm

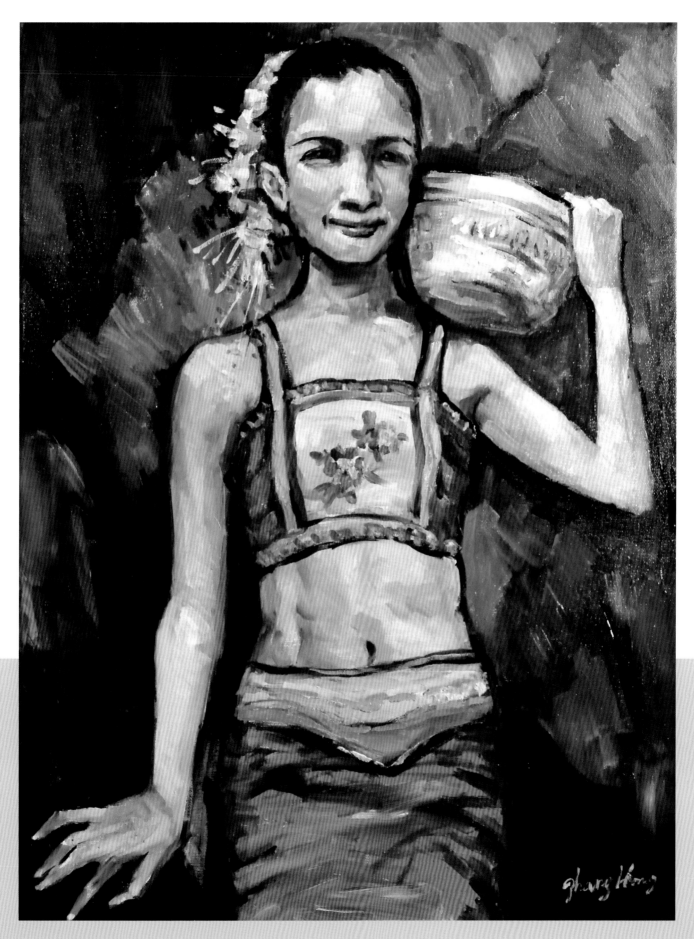

6.戏水

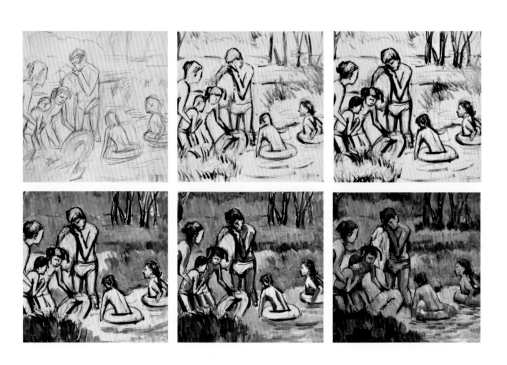

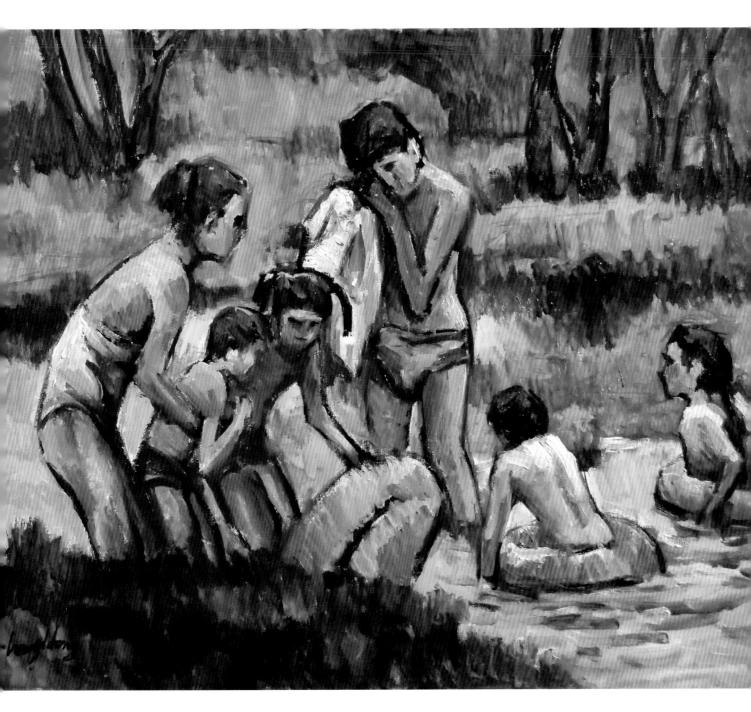

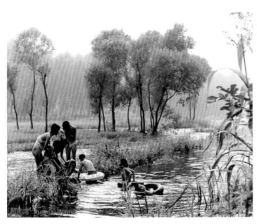

素材图片

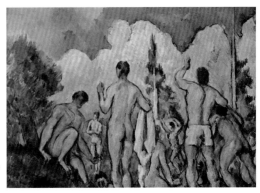

参照的塞尚作品

（1）创作构思

　　炎炎的夏日，浓浓的树荫，清清的河水，闲暇的时光，协同家人共赴水边嬉戏。这是一幅令人陶醉的幸福画面，充满着人间深深的爱意，流淌着自然和谐的旋律。这幅画用色范围有限。树是绿色的，在阴影处成了蓝灰色的；水是灰色的，水中倒映着绿叶，闪射着天蓝色的亮光。整个画面的生气都是建立在浓淡层次变化、倒影和透明的色调上。我们可以感觉到画中空气的抖动，每一棵树、每一丛草都可以令人感觉到安宁与和谐。

（2）绘画工具材料

　　40×50cm 木质油画内框（绷亚麻混纺细纹油画布）、白色半油性底胶（市场现购）、油画颜料、调色油、松节油。

（3）作画过程

第一阶段　构思布局

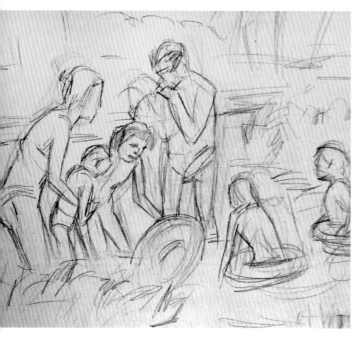 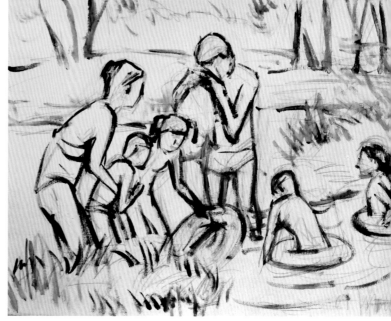

用铅笔在画布上画出人物、景物的位置、轮廓，完成构图，选用小号画笔，以松节油稀释油画色，在铅笔稿上勾勒结构轮廓，要造型清晰，线条结实。

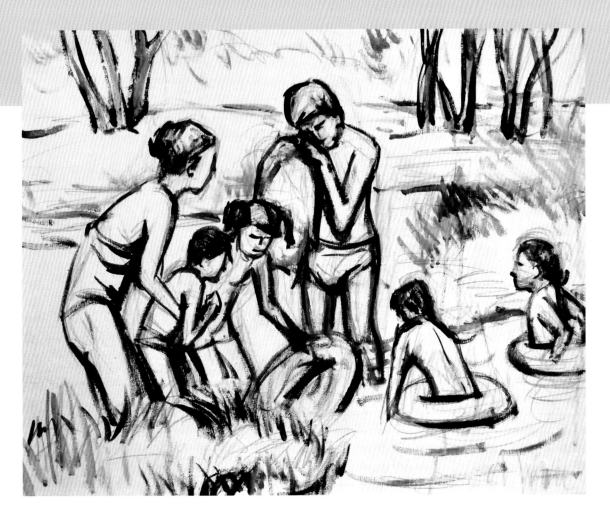

第二阶段　大体关系

选用中号的扁形画笔，在颜料中调入较多的松节油，用类似于平涂的方式画上各部分的基本色，形成画面的主体色调。

运笔方式参照物体的结构，顺势排列，逐步涂完。

画面的主体色调选择黄色、红色与绿色的鲜明对比，在局部依据物体的固有色插入棕、紫、蓝等其他色彩。

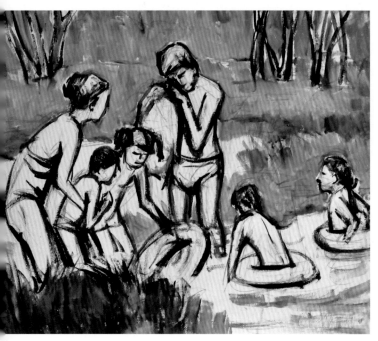
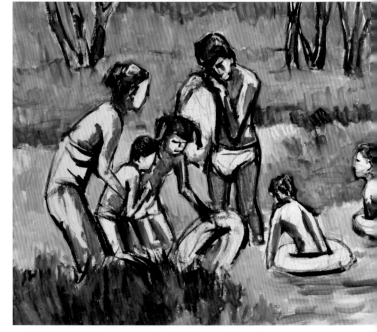

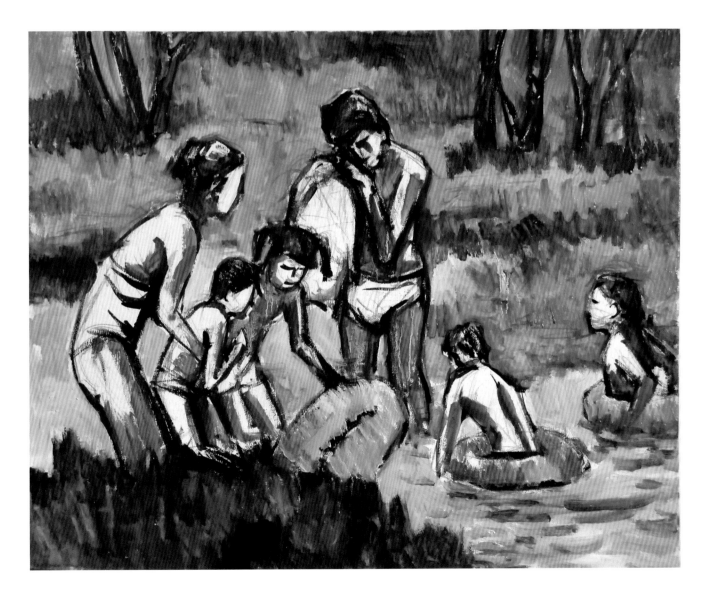

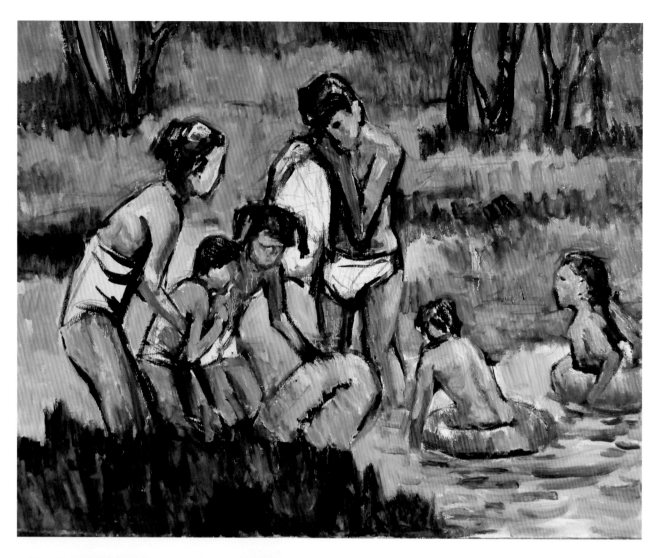

第三阶段　塑造细节

在松节油中兑入等量的调色油作为调色媒介，形成一比一的比例。调色时用油量逐步减少，颜料逐渐变厚。

选用小号画笔，依照画面中人物与景物的结构，在各人物与物体轮廓线范围内用摆贴小色块的笔法，逐步描绘各部分的结构。

色彩方面要注意使用少量的对比色，让色彩有鲜明的变化，趋于丰富。

第四阶段　深入刻画

　　直接使用调色油作为调色媒介，调色时只能少量使用油，让颜料稠厚些，便于在画面上形成厚实的色层肌理。

　　选用小号的平头画笔，用更精细的笔触与色块去塑造、刻画人物、树木、草丛、河水等各物体的局部细节。

　　刻画中在保持各物体基本色调的同时，注意要使用更多的颜色，使画面的色彩变得更加丰富。

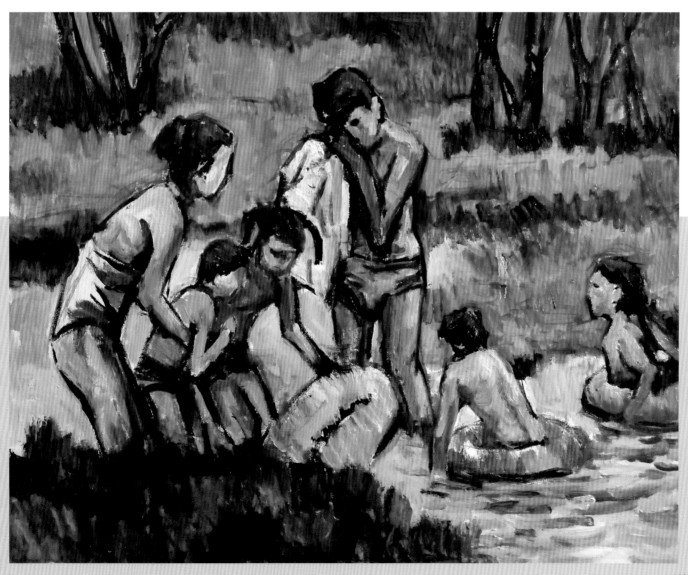

第五阶段 整理完善

对画面整体的明暗关系、色彩关系、空间关系、各人物与物体的虚实处理进行精心的调整。

这时作画已基本不使用调色油了，用小号的平头画笔直接蘸颜料进行描绘。要堆积出一定厚度的肌理效果。

使用精细的摆贴笔法，穿插进更丰富的色块，让物体塑造、色彩表现更加完美。

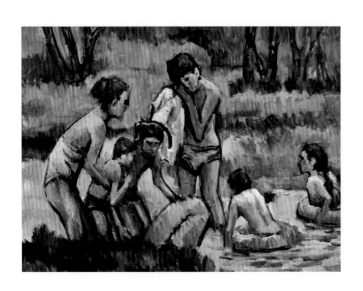

戏水 2018 年

张 宏

板面油彩 40×50cm

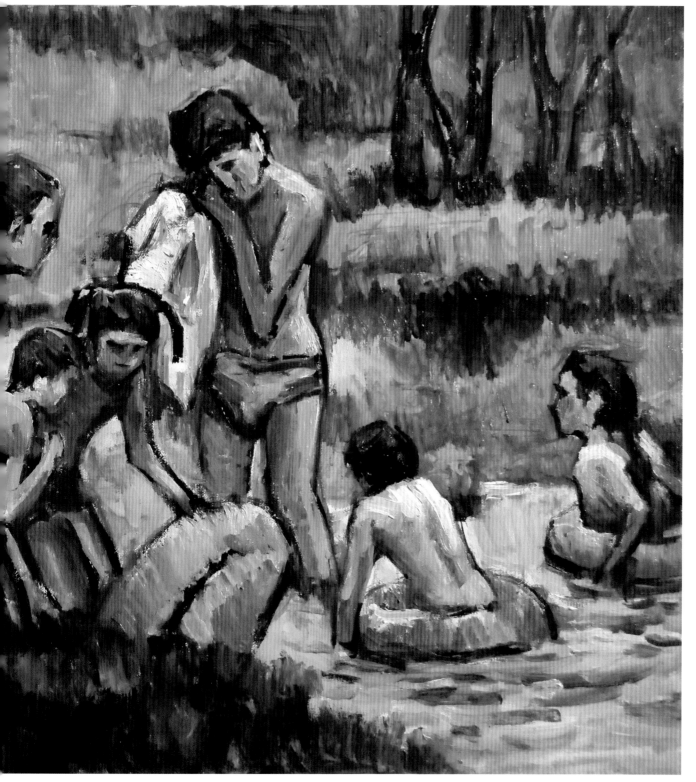